颜勤礼碑

唐 颜真卿

中国历代经典碑帖鉴赏

文轩◎编

中国书籍出版社
China Book Press

图书在版编目（CIP）数据

颜勤礼碑 / 文轩编 . — 北京 : 中国书籍出版社 ,2015.7

ISBN 978-7-5068-5086-5

Ⅰ . ①颜… Ⅱ . ①文… Ⅲ . ①楷书—碑帖—中国—唐代

Ⅳ . ① J292.24

中国版本图书馆 CIP 数据核字（2015）第 185691 号

颜勤礼碑

文轩　编

图书策划	武　斌　崔付建
责任编辑	牛　超
责任印制	孙马飞　马　芝
出版发行	中国书籍出版社
地　　址	北京市丰台区三路居路 97 号（邮编：100073）
电　　话	（010）52257143（总编室）（010）52257140（发行部）
电子邮箱	chinabp@vip.sina.com
经　　销	全国新华书店
印　　刷	北京恒嘉印刷有限责任公司
开　　本	880 毫米 × 1230 毫米　1/8
字　　数	50
印　　张	9.5
版　　次	2015 年 10 月第 1 版　　2015 年 10 月第 1 次印刷
书　　号	ISBN 978-7-5068-5086-5
定　　价	72.00 元

前／言

顔真卿（709～785），字清臣，京兆萬年（今陝西西安）人，祖籍琅琊臨沂（今山東臨沂）。玄宗開元二十二年（734）登甲科，中進士，任監察御史、殿中侍御史。後受楊國忠排斥，天寶末年出任平原太守。安史之亂，因抗敵有功，入京歷任吏部尚書、太子太師，封魯郡開國公，故世稱『顔魯公』。德宗時，遭宰相盧杞陷害，被遣往叛將李希烈部曉諭，凛然拒賊，被李希烈縊殺。

顔真卿的書法革故鼎新，融會秦漢的法度謹嚴、兩晋的古樸優美、北朝的雄渾氣質、唐初的飄雅俊逸、中唐的肥勁宏博，集秦漢以來諸家之大成，博采衆長，創造出大氣磅礡、渾厚雄博、豐偉遒勁的『顔體』楷書，把楷書書法藝術推向了極致。其書風與泱泱大唐帝國之隆昌景象非常契合，實現了書法藝術與時代特徵的完美結合，這也是亦爲後世贊頌的原因之一。蘇軾云：『君子之于學，百工之于技，自三代歷漢至唐而備矣。故詩至于杜子美，文至于韓退之，書至于顔魯公，畫至于吳道子。而古今之變，天下之能事畢矣。』

《顔勤禮碑》是顔真卿晚年代表之作，爲作者71歲時所書。全稱《唐故秘書省著作郎夔州都督府長史上護軍顔君神道碑》，是爲其曾祖父顔勤禮所書神道碑（墓碑）。此碑由顔真卿親自撰文，内容爲追述顔氏家族祖輩功德，并叙述後世子孫在唐王朝的業績。

此碑自署立于大歷十四年（779），楷書，碑四面環刻，存書三面。碑陽19行，碑陰20行，滿行38字，左側5行，滿行37字，共計1667字。此碑1922年出土于陝西西安，1948年移置西安碑林，北京故宮博物院藏初拓本。

此碑集中表現了『顔體』的風格特徵和藝術面貌，通篇氣勢磅礡，用筆勁健爽利、渾厚拙樸，吸納篆隸筆法。尤其是最富特徵的長撇、長捺、長竪、雁尾之波磔，更具雍容大度、寬舒圓渾之氣息。由于出土較晚，字口如新，較好的保存了顔書的原來面貌，亦成爲學習顔體的最佳範本之一。

中國歷代經典

碑帖鑑賞

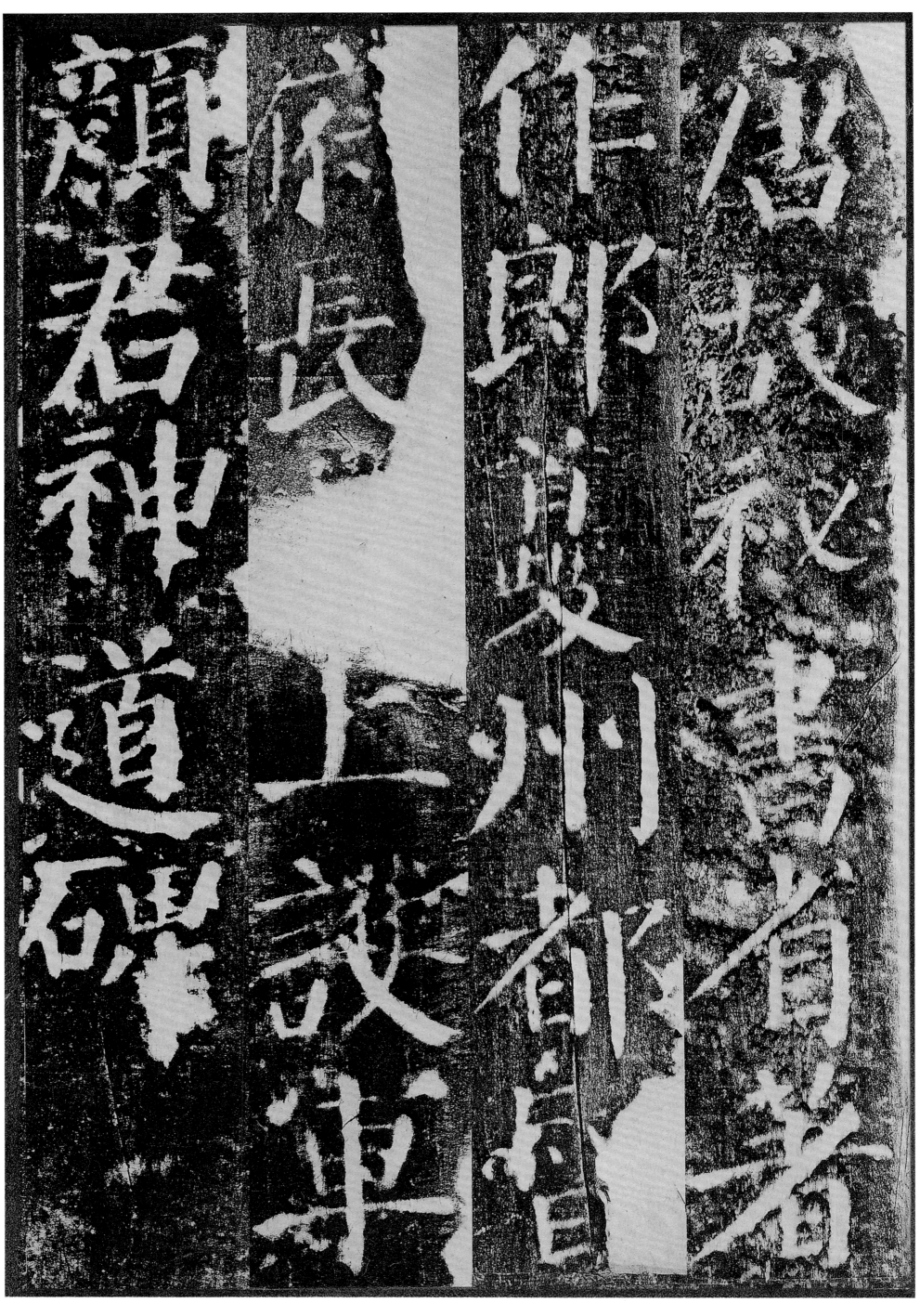

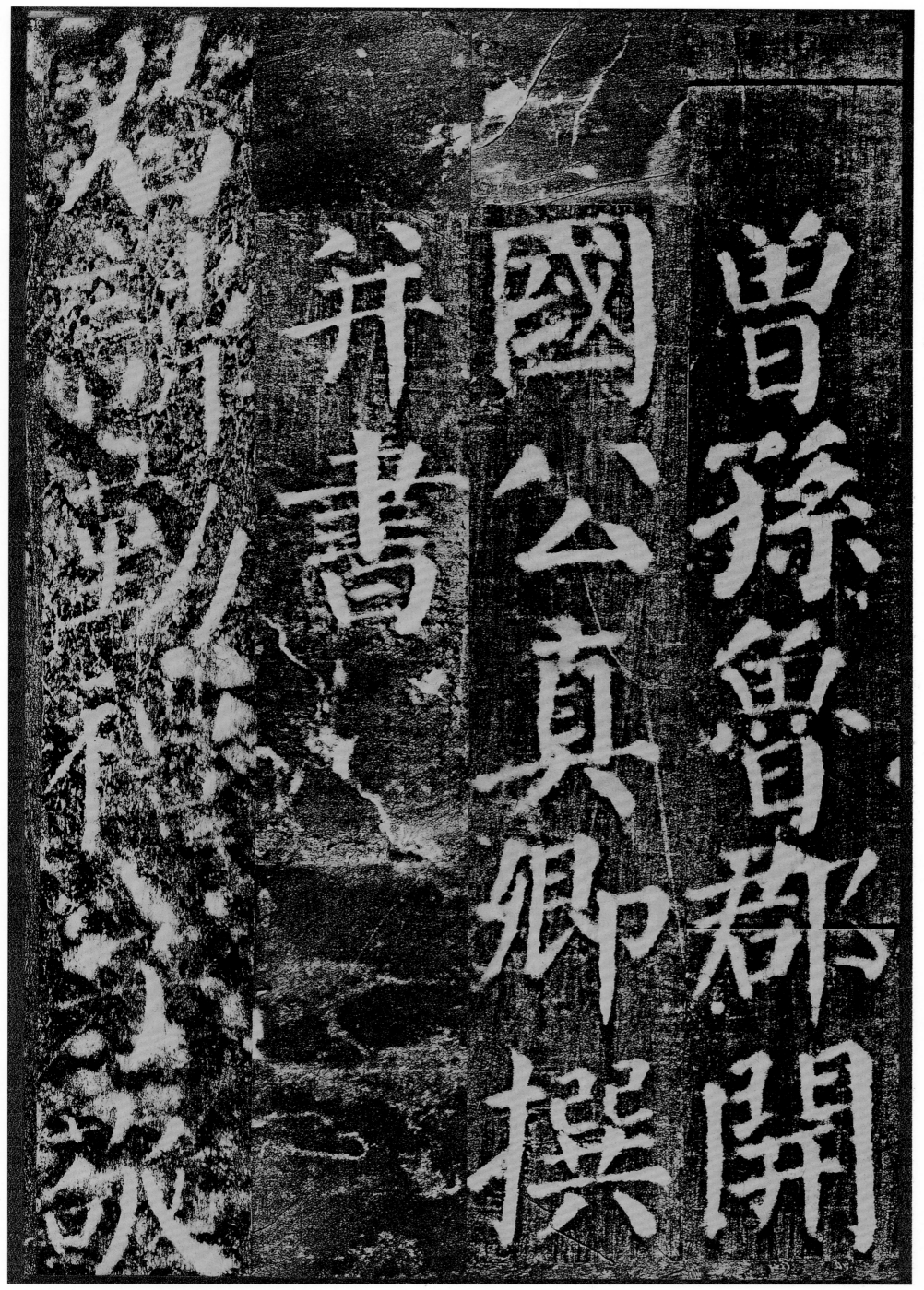

曾孫魯郡開

國公真卿撰

并書

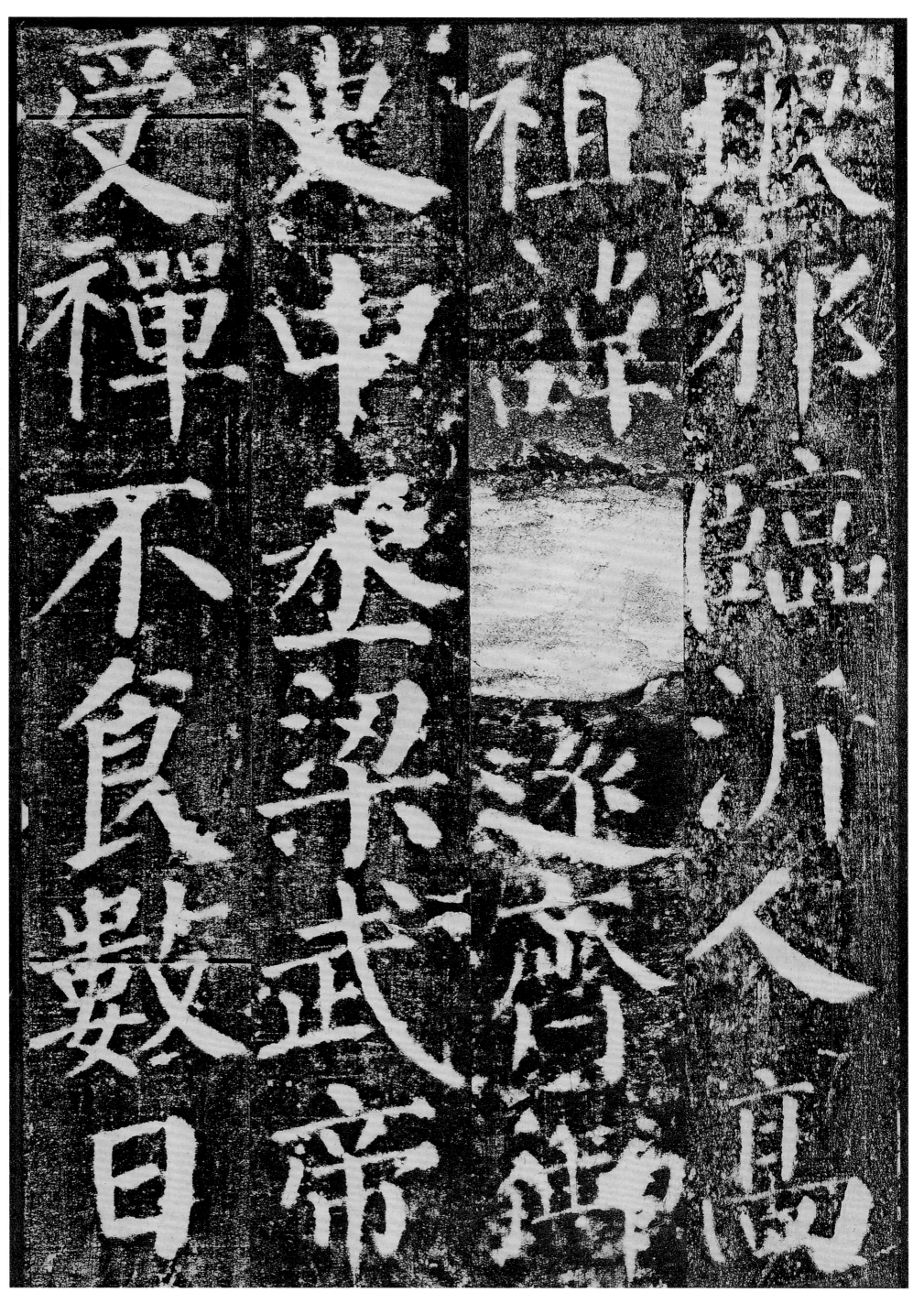

一慟而絕事見
梁齊周書
群恊倜儻曾祖
齊倜儻譚曾祖
協相東王
記祭坐
記苑

雀傳諱之推

北齊給事黃門

侍郎隋東宮學

士齊書有傳始

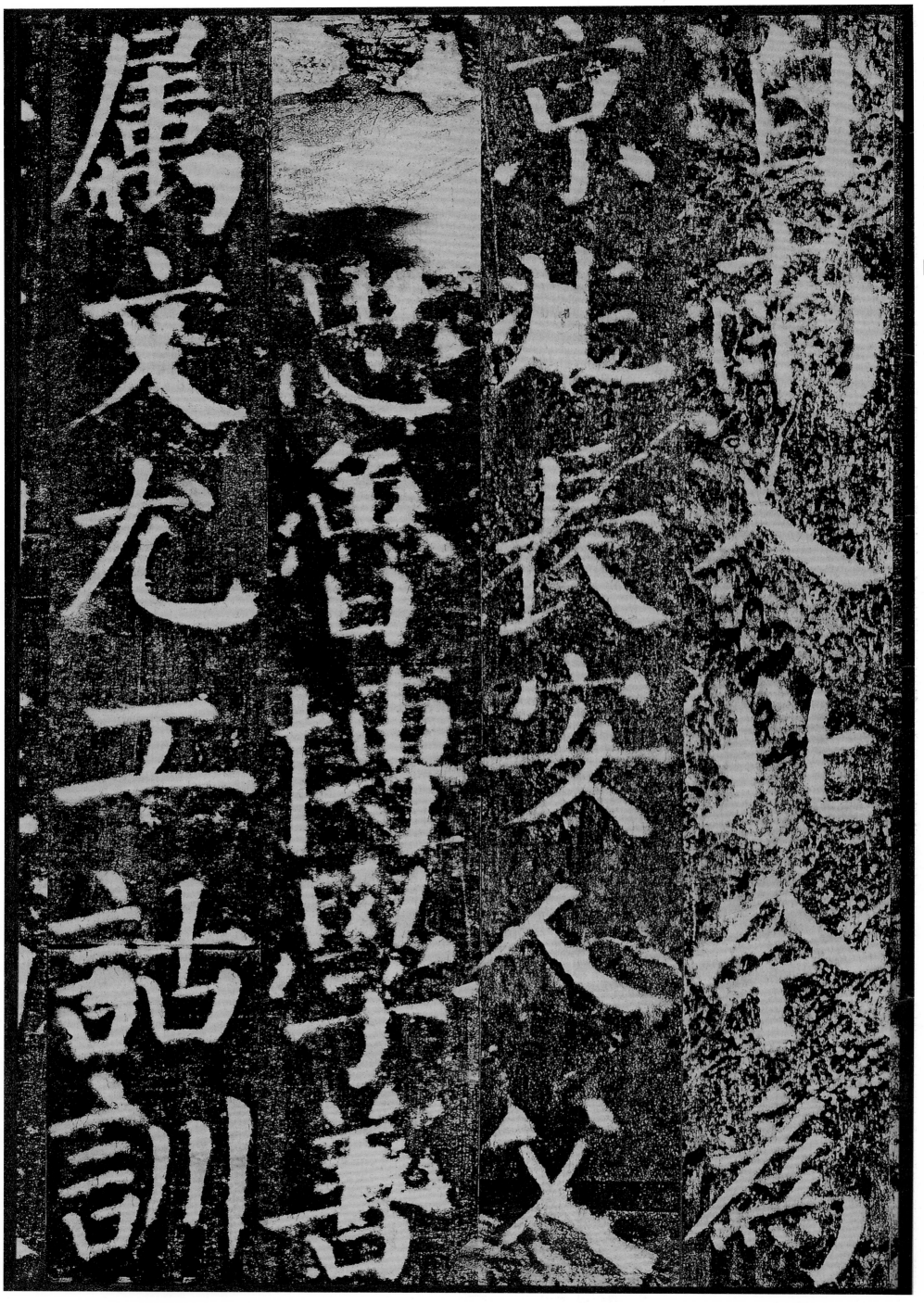

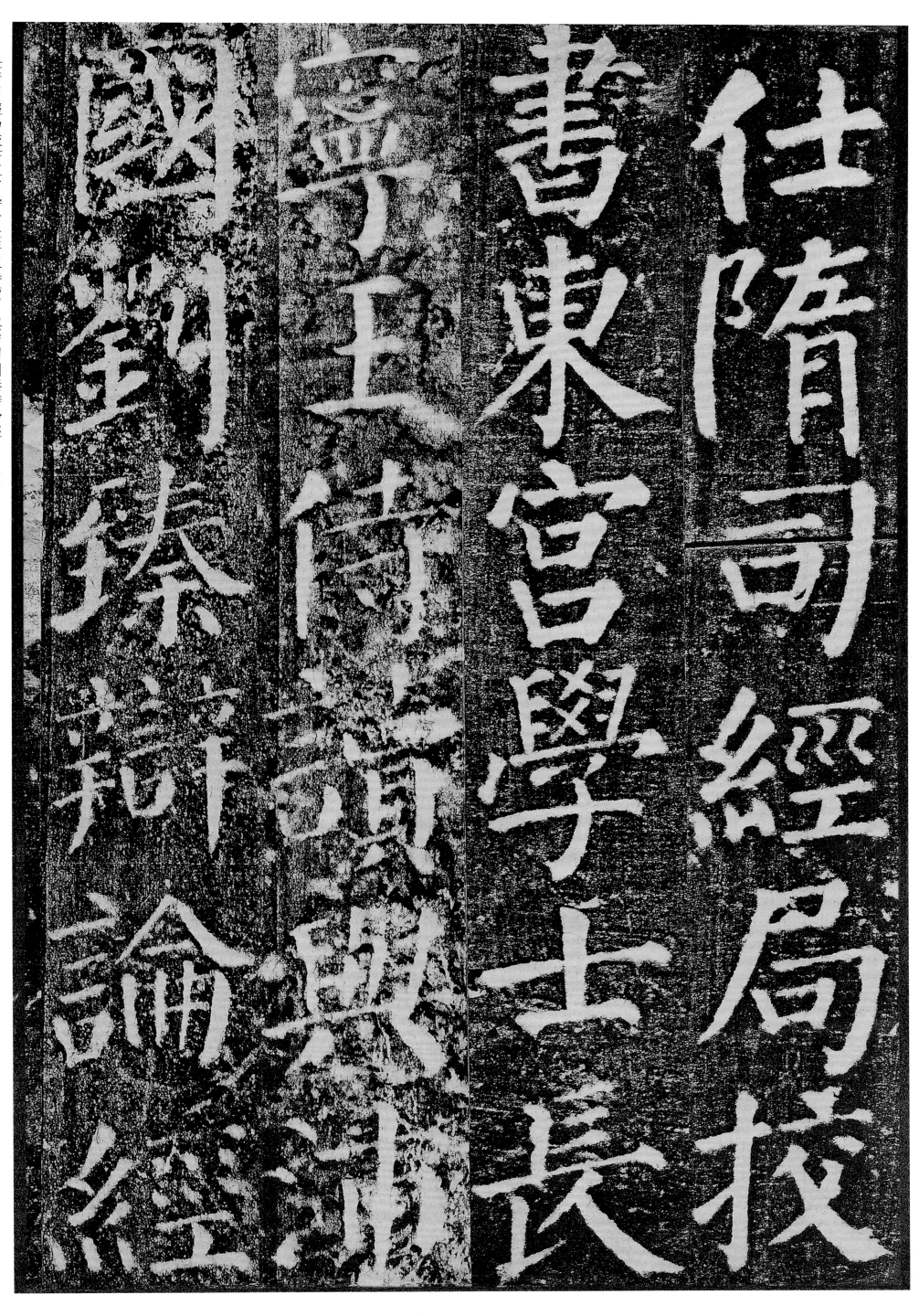

仕隋司經局校書東宮學士長寧王侍讀　與沛國劉臻辯論經

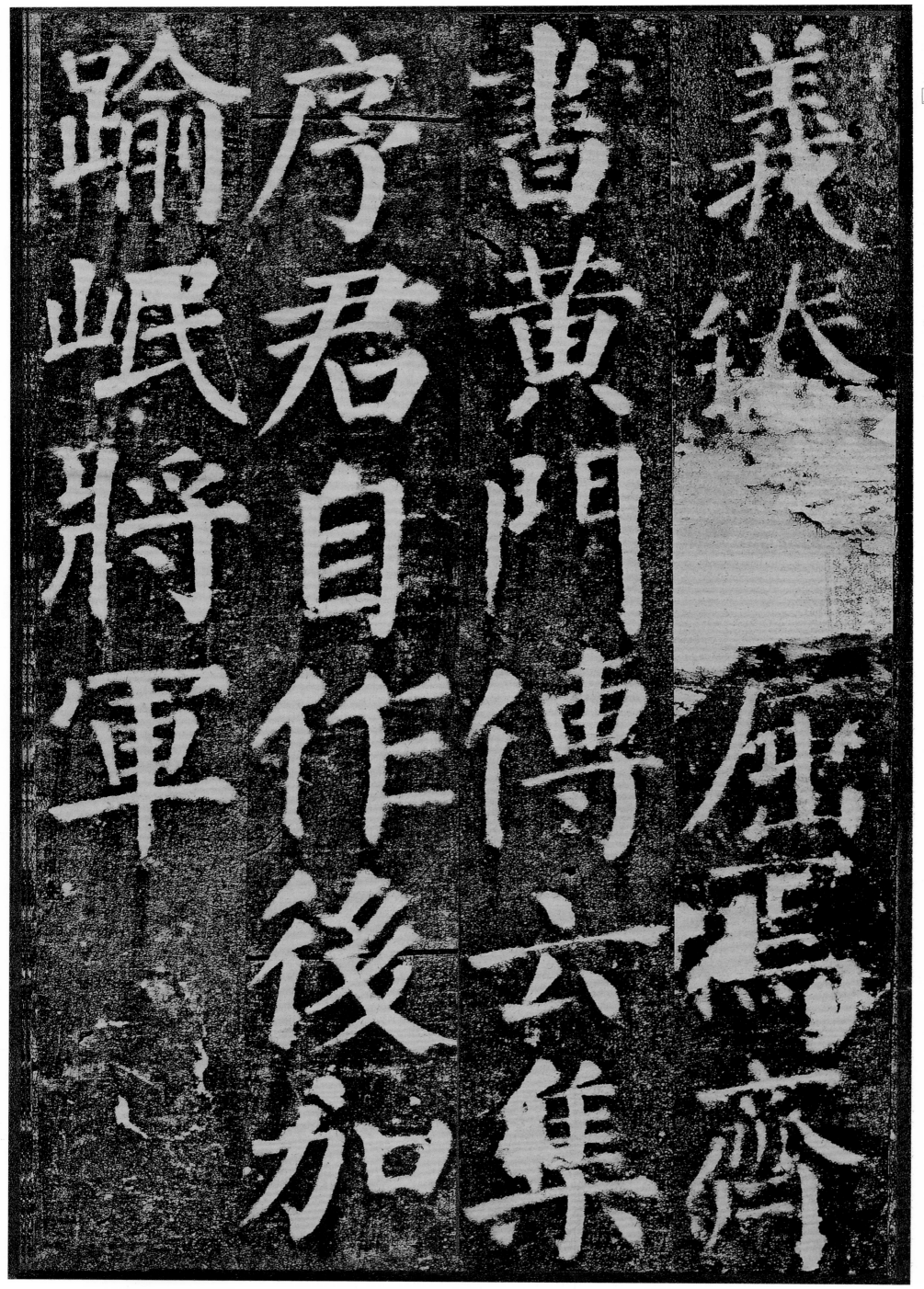

踰岷將軍

序君自作後加

書黃門傳六集

義然焦焉齊

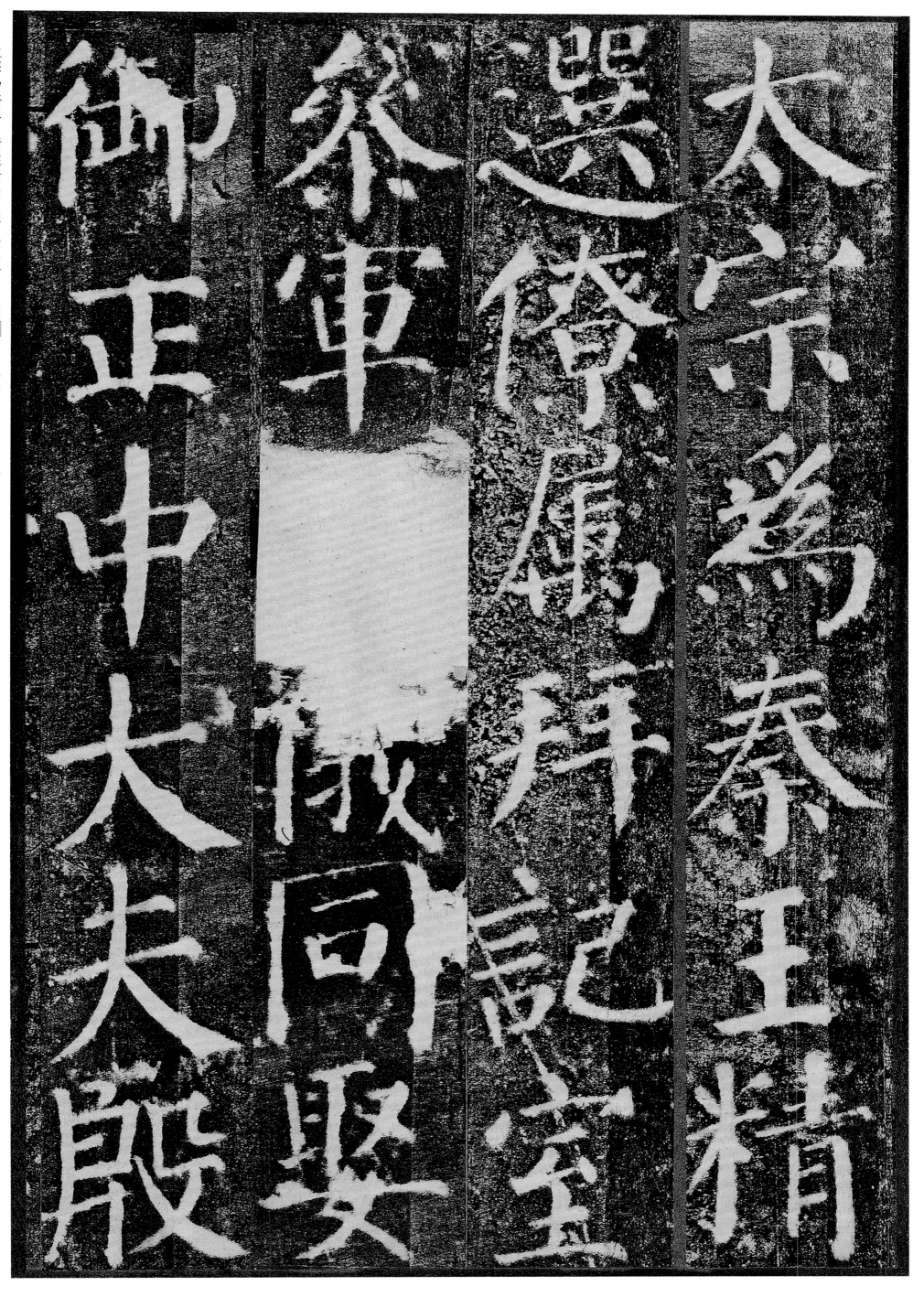

太宗為秦王　精選僚属　拜記室參軍　□儀同　娶御正中大夫殷

英童女英童集

呼顏郎是也更

唱和者二十餘

首溫大雅傳云

初君在隋
雅俱
仕東宮弟
愍楚與
彥博同
直內史省
愍楚

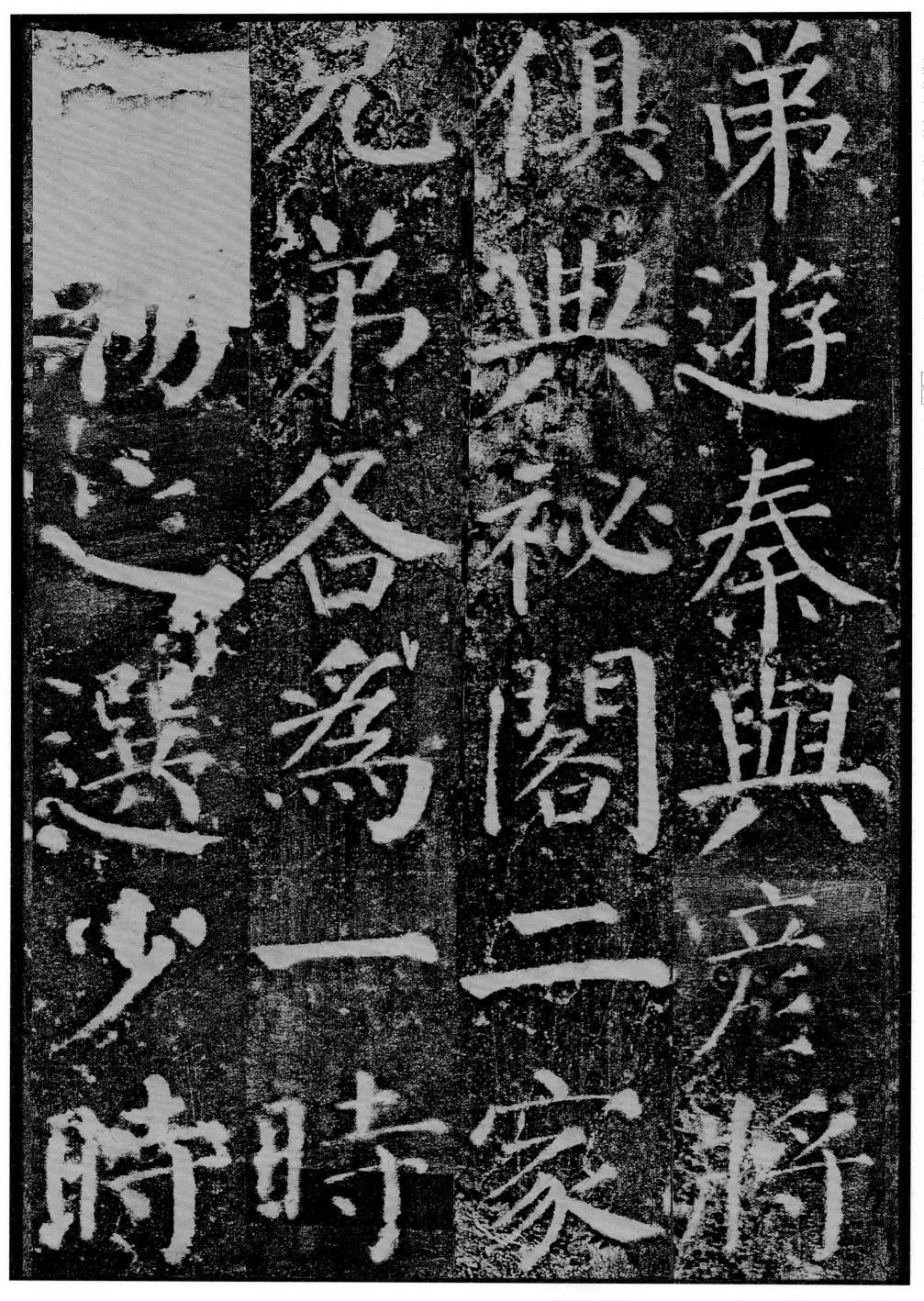

學業顏氏為優

其後職位溫氏

為盛事具唐史

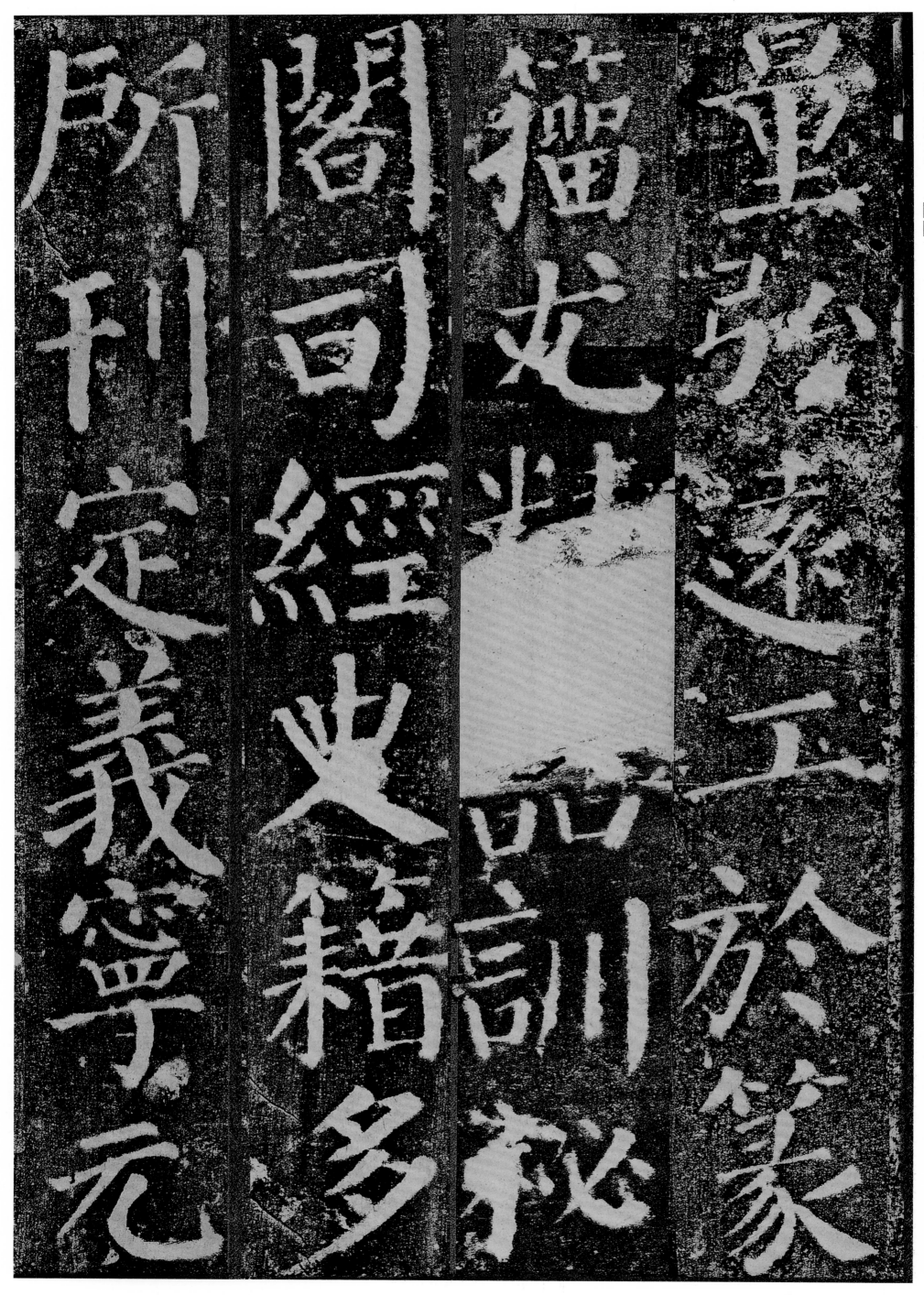

量弘遠　工於篆籀　尤精詁訓　祕閣司經　史籍多所刊定　義寧元

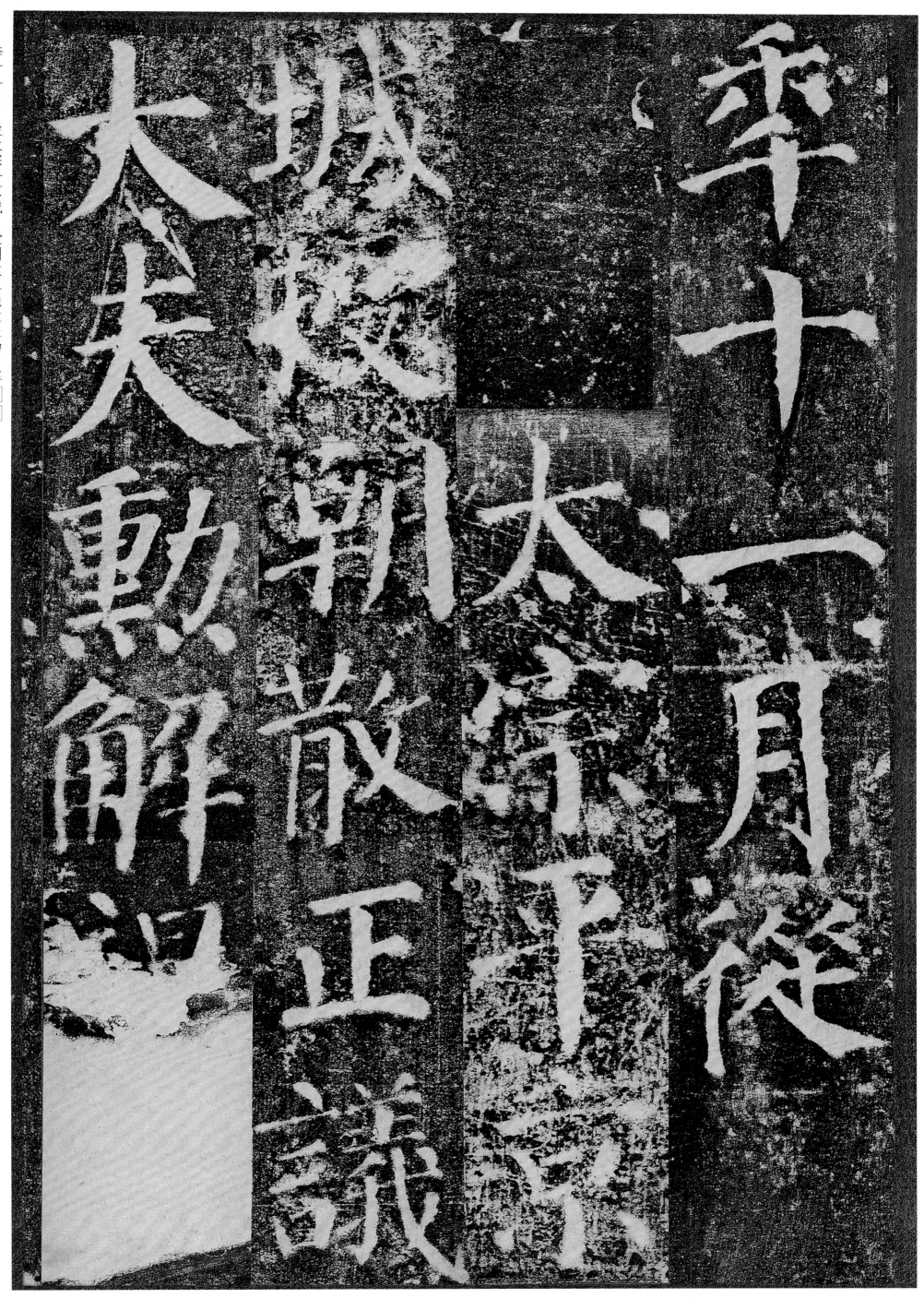

季十一月從

大宗下

誠散正

城軷朝散

大夫勳解

尚省校書郎武

德中授右領左

右府鎧曹參軍

九年十一月

聖聘都尉兼直
祕書省貞觀三
年六月兼行雍
州參軍事六年

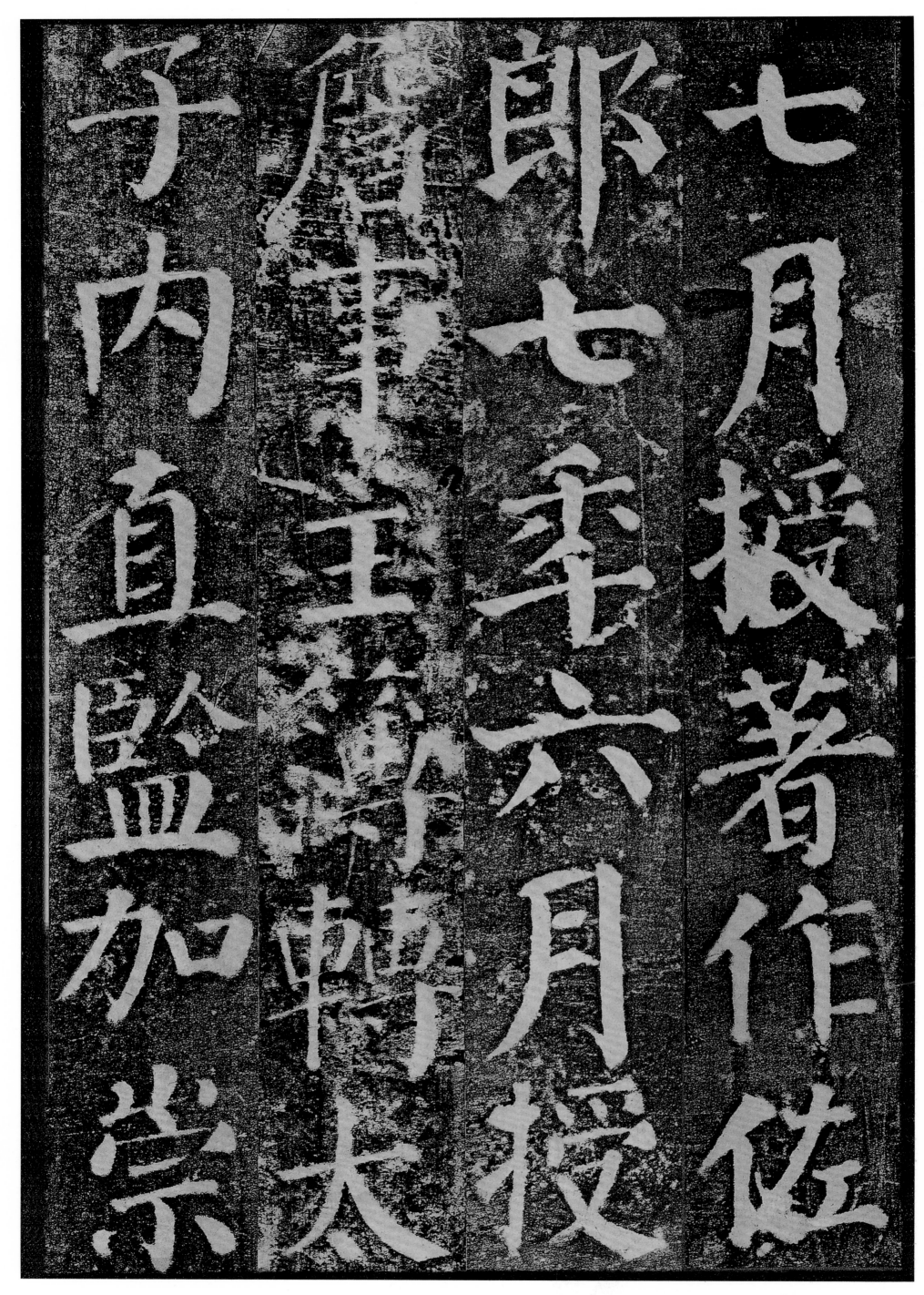

七月授著作佐
郎七季六月授
處事主簿轉太
子内直監加崇

賢館

出補蔣王文

弘文館學士

徵元季三月

賢殿

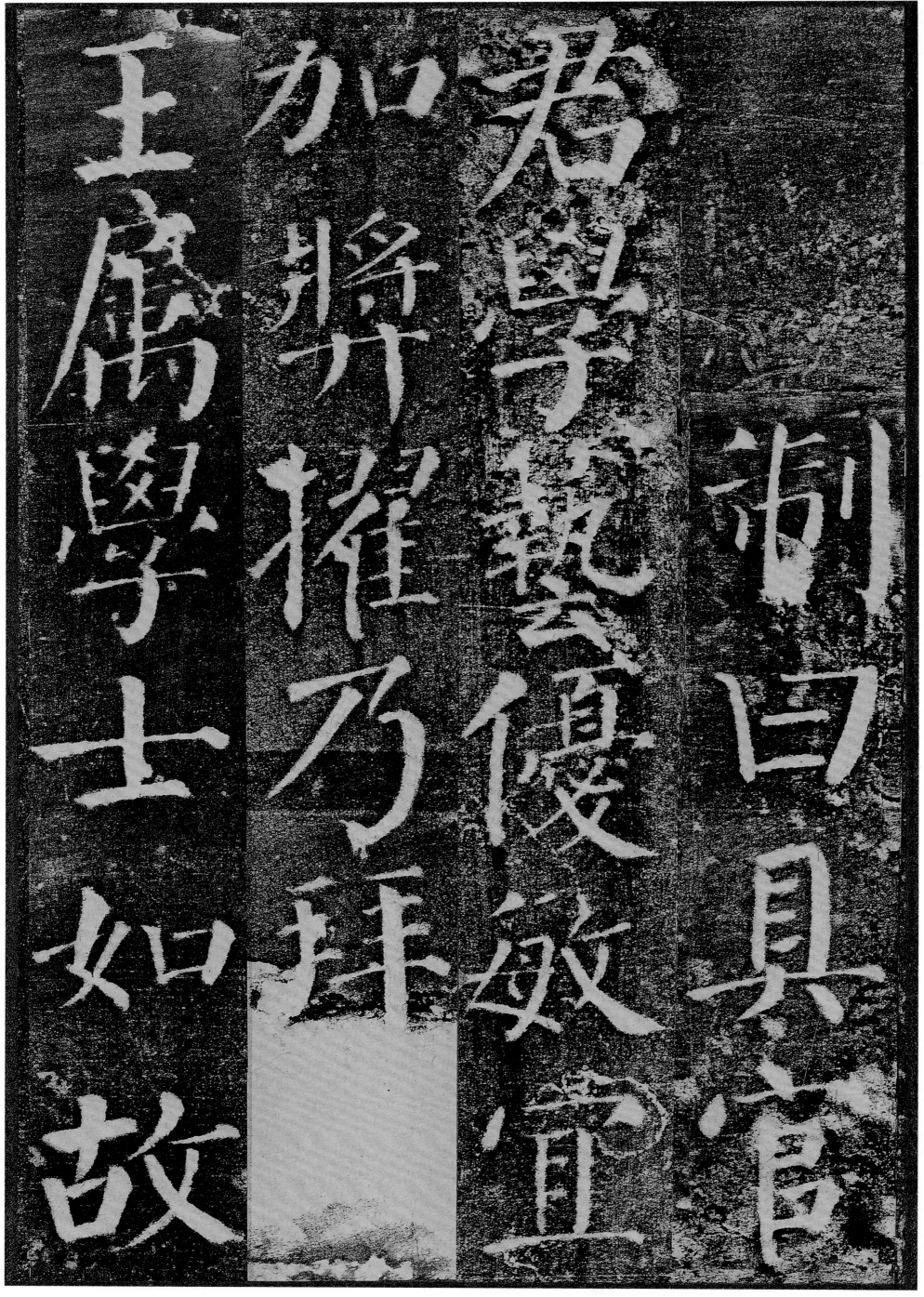

制曰：具官
君學藝優敏
冝加獎擢
乃拜陳王属
學士如故

遷曹王友無何

拜祕書省著作

郎君與兄祕

書監師古禮部侍

禮部為天冊府　賢弘文館學士　上　同時　郎相時齊名　監

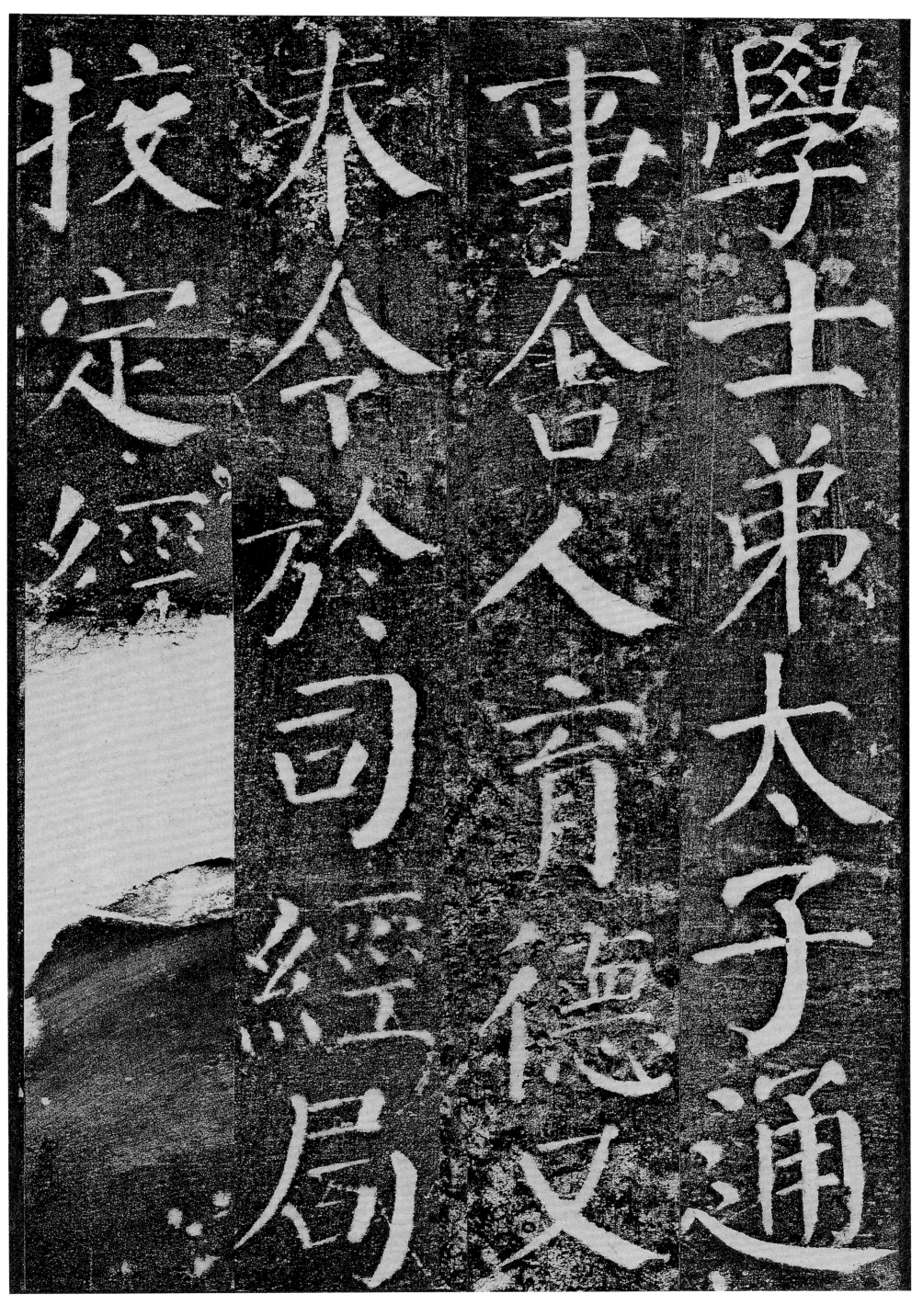

學士弟太子通
事舍人育德
又奉令於司
挍定經

太宗嘗圖畫
崇賢諸學士命
以人若與
為讚鎮人以
監兄弟不宜
相

故述乃命中書

舍人蕭鈞曰依仁服義

懷文守一履道

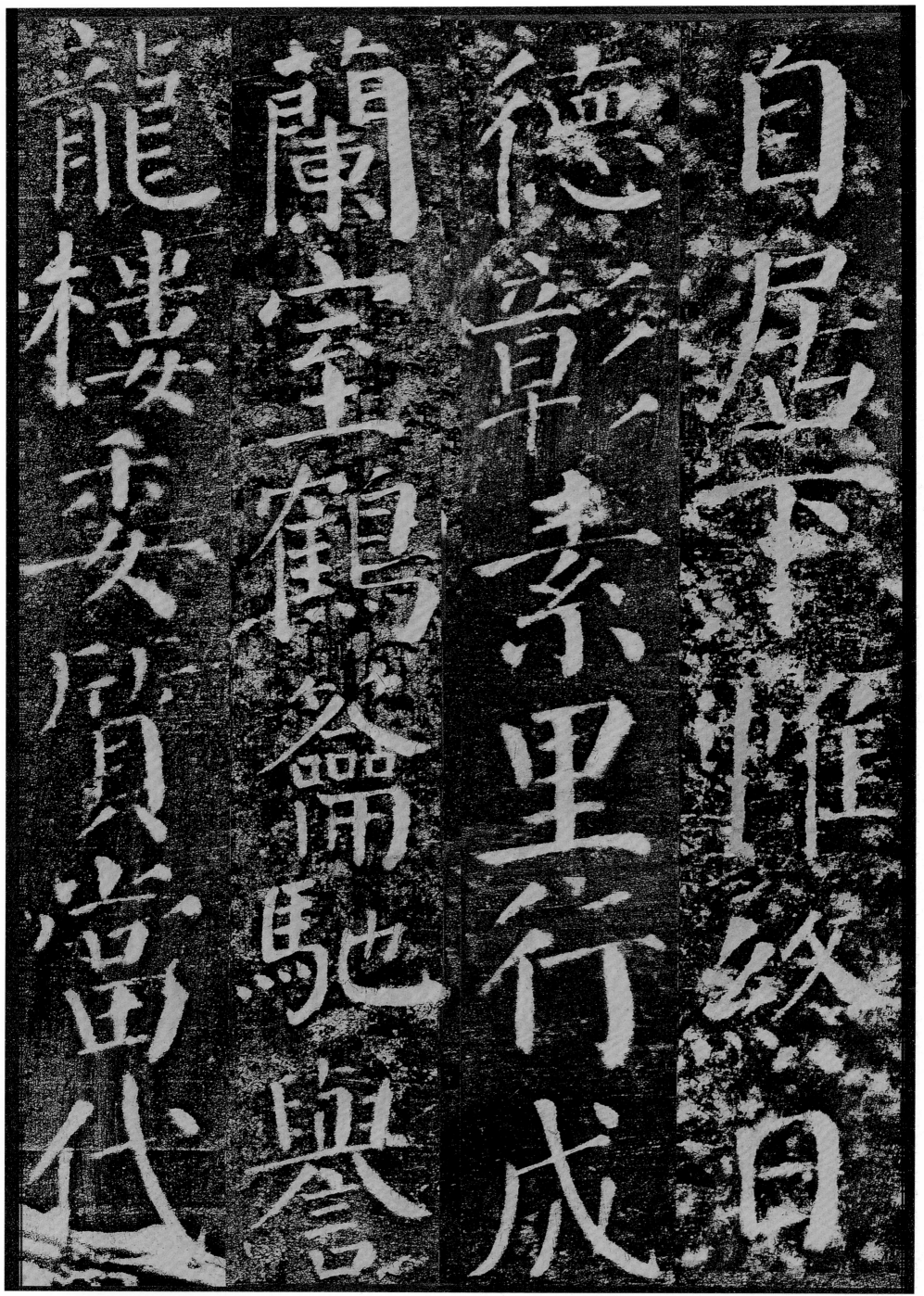

能樓奕奕閒當代

蘭室鶴篽馳譽與

德彰素里行成

自居帷終日

夫人今兄中書令柳奭親累

以後夫人

貶

柳奭親累

用雄猪督府

猪督府長史

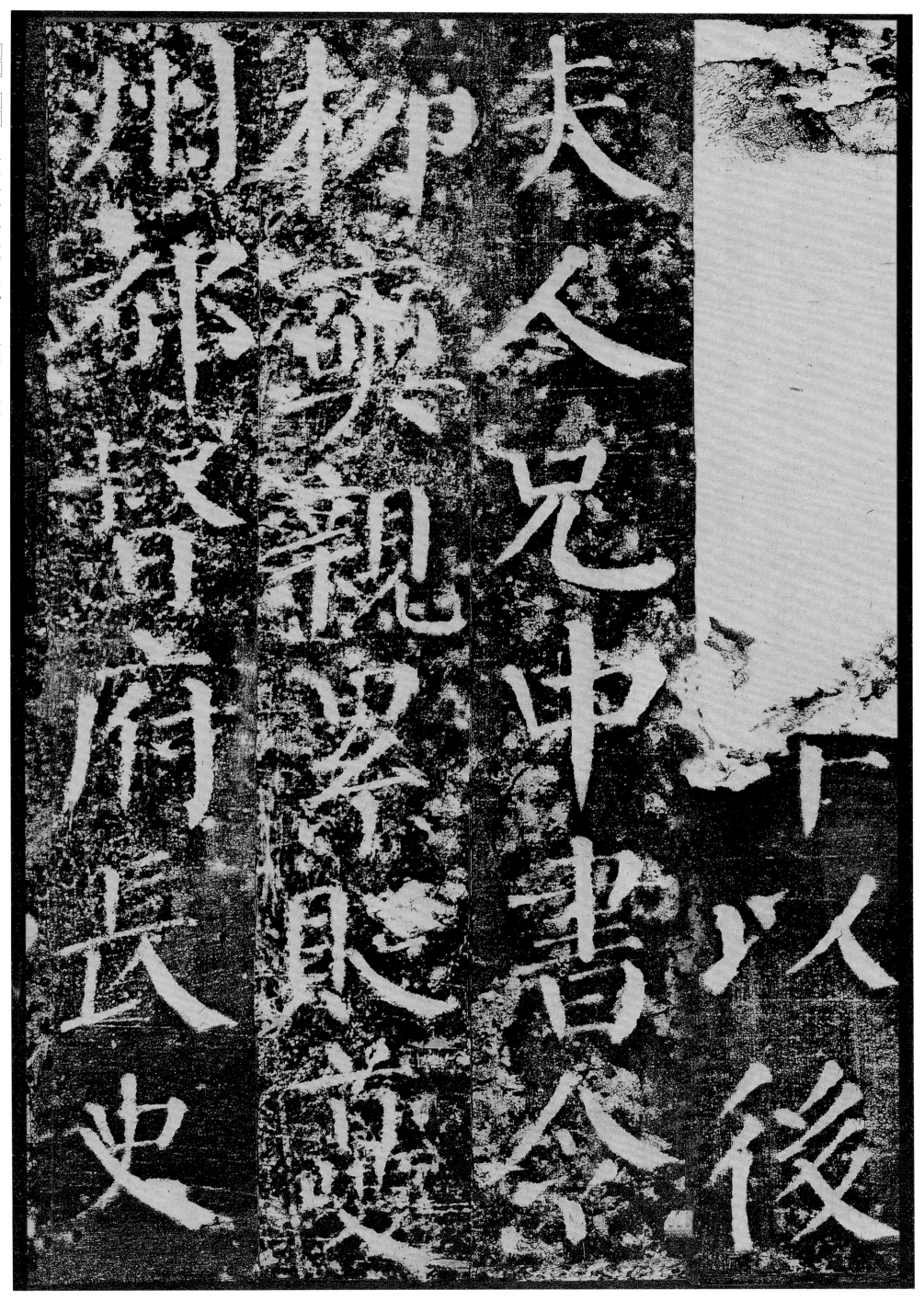

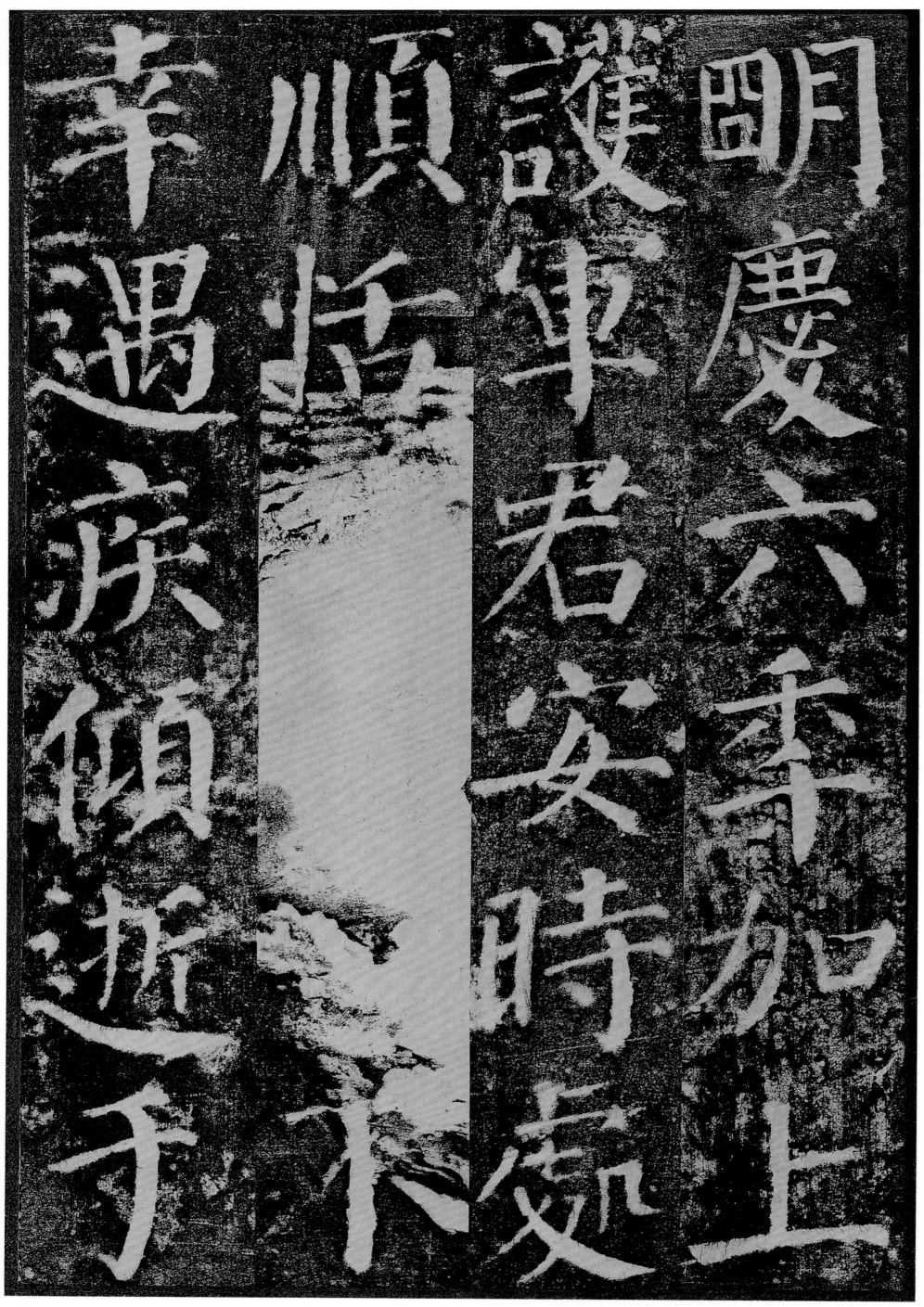

朙慶六季 加上護軍 君安時處順 恬[無慍色] 不幸遇疾 傾逝于

幸遇疾傾逝于

順恬

護軍君安時處

朙慶六季加上

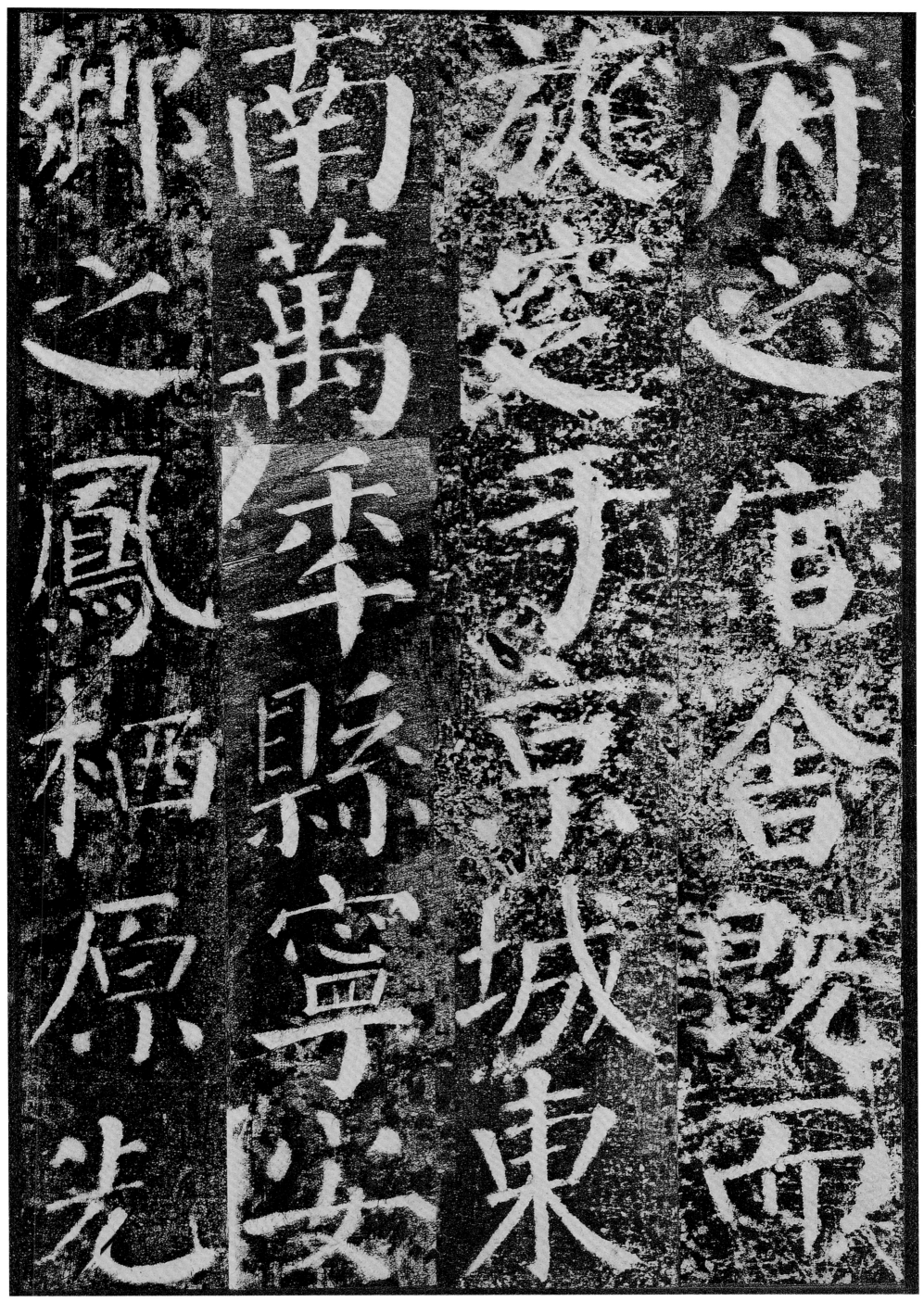

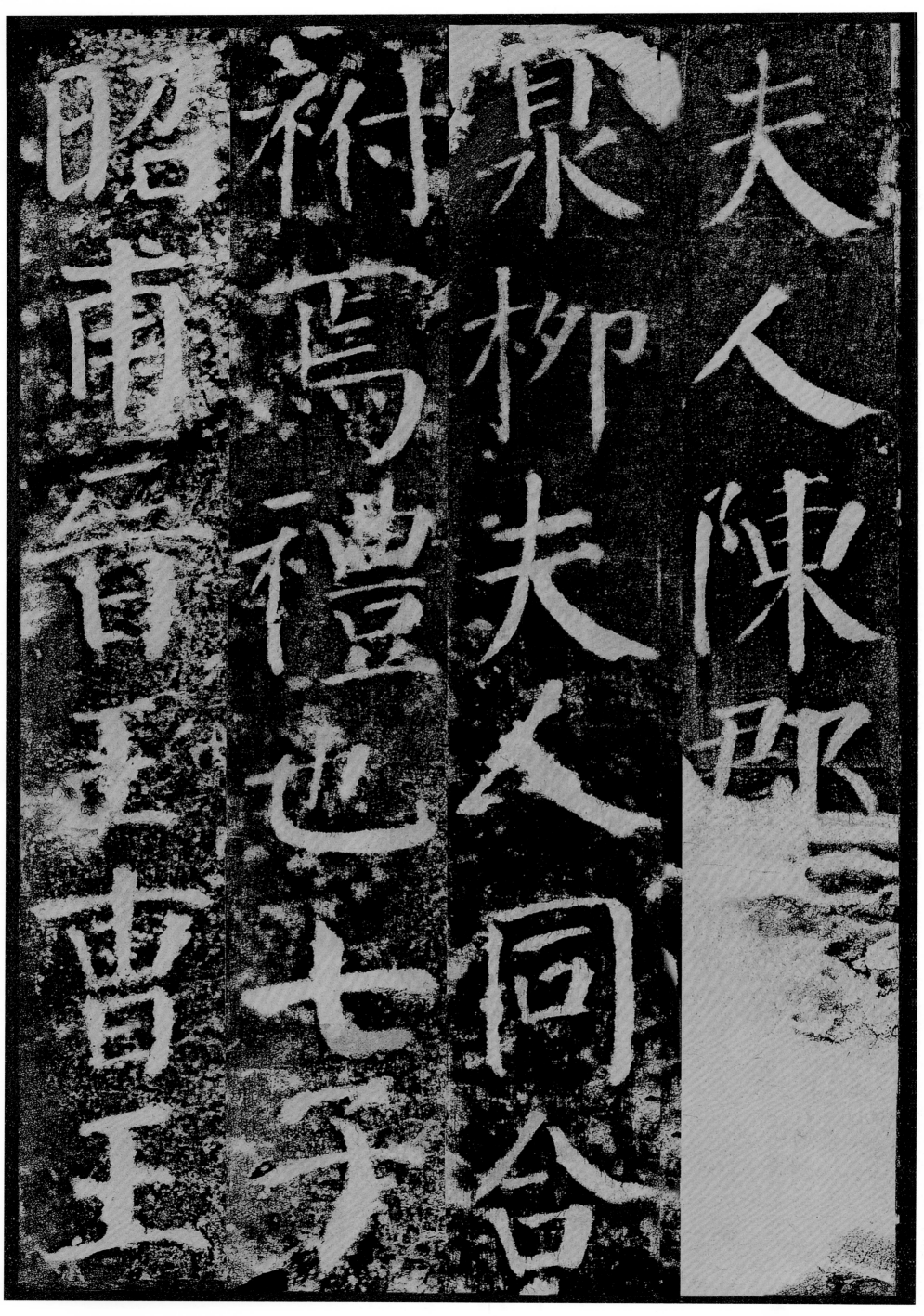

昭甫晉王曹王　裕焉禮也七子　泉柳夫人父同合　夫人陳郎

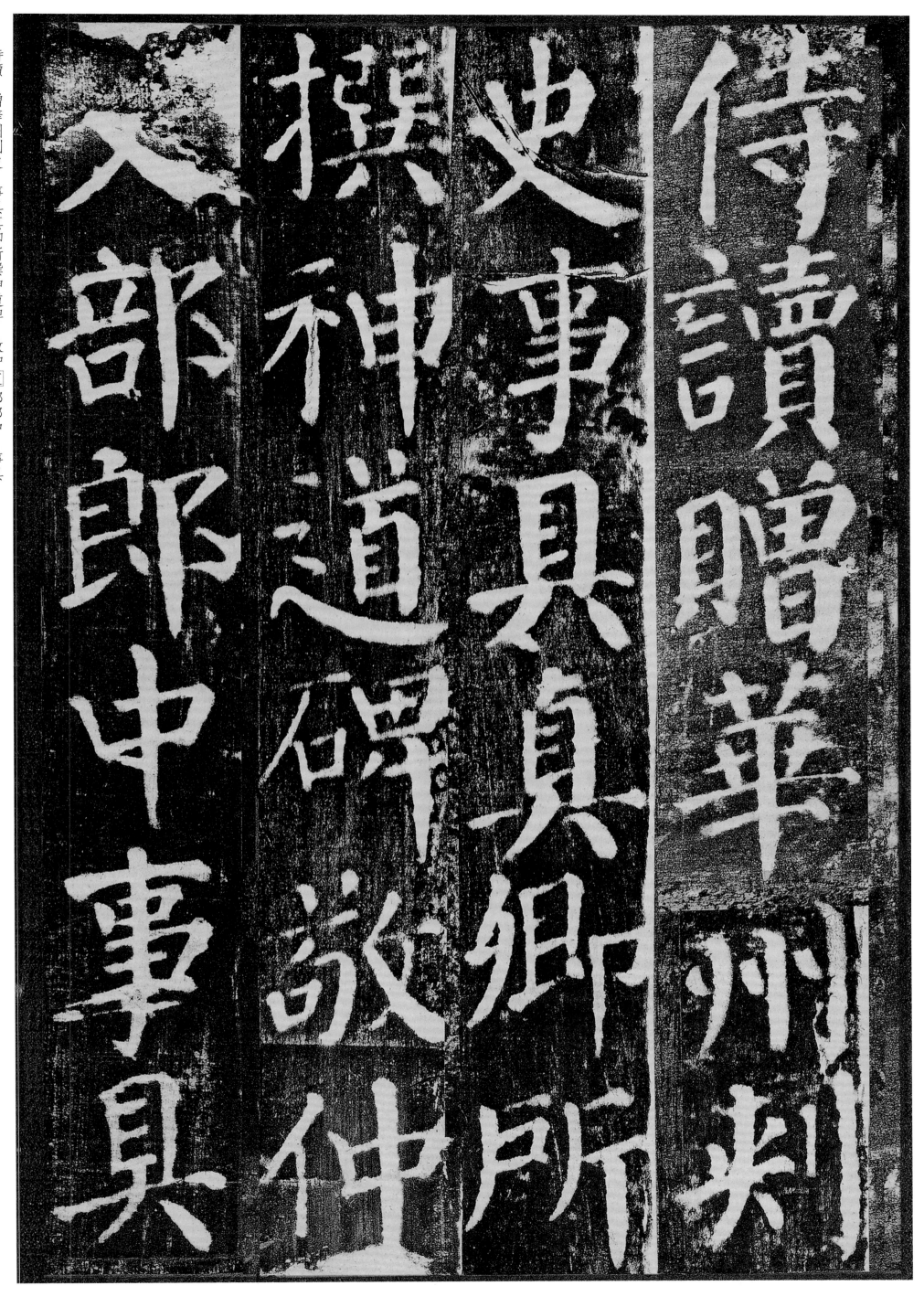

侍讀贈華州刺

史事具真卿所

撰神道碑敬仲

吏部郎中事具

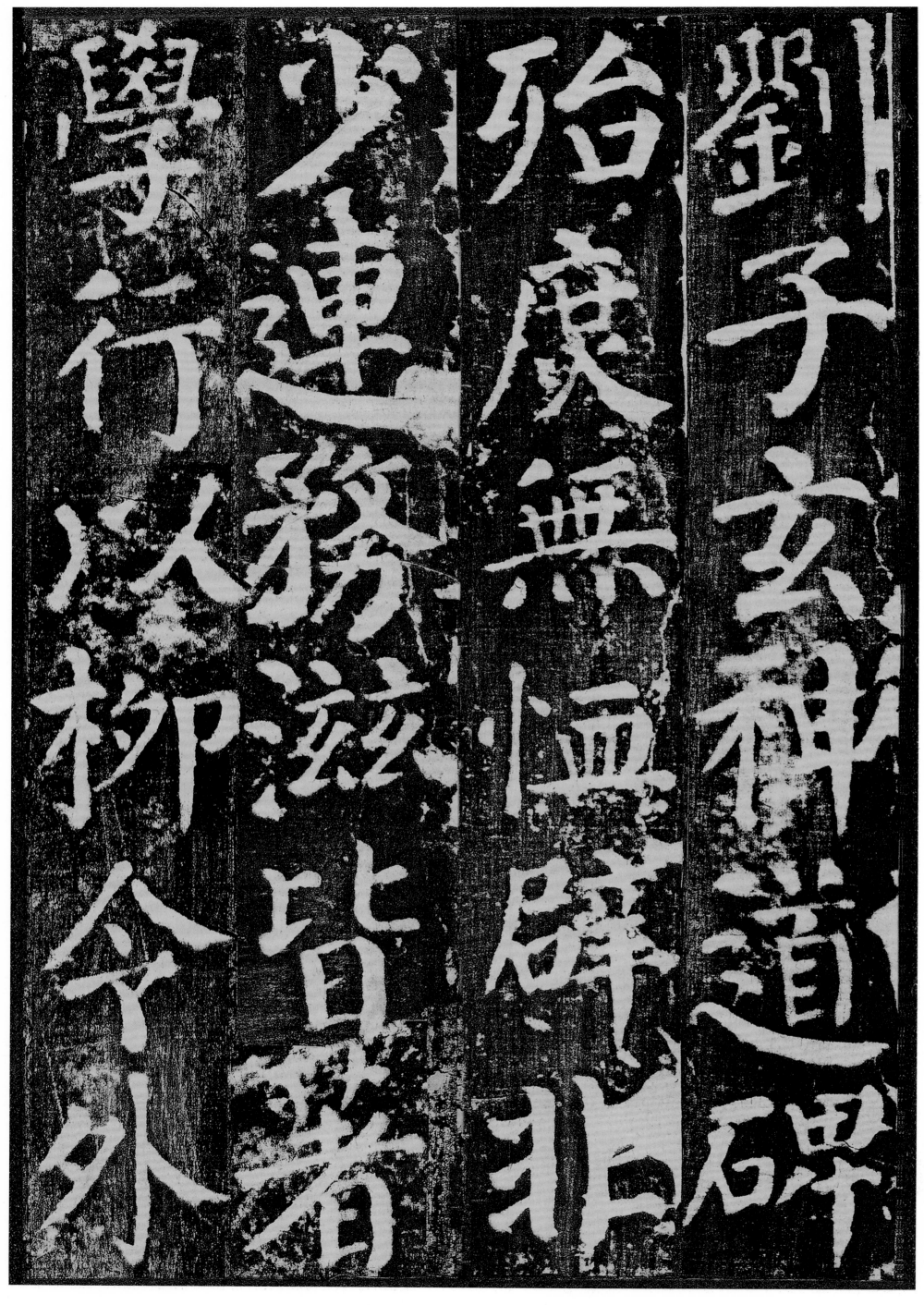

劉子玄神道碑

殆庶無恤辟非少連務滋皆著學行以柳令外

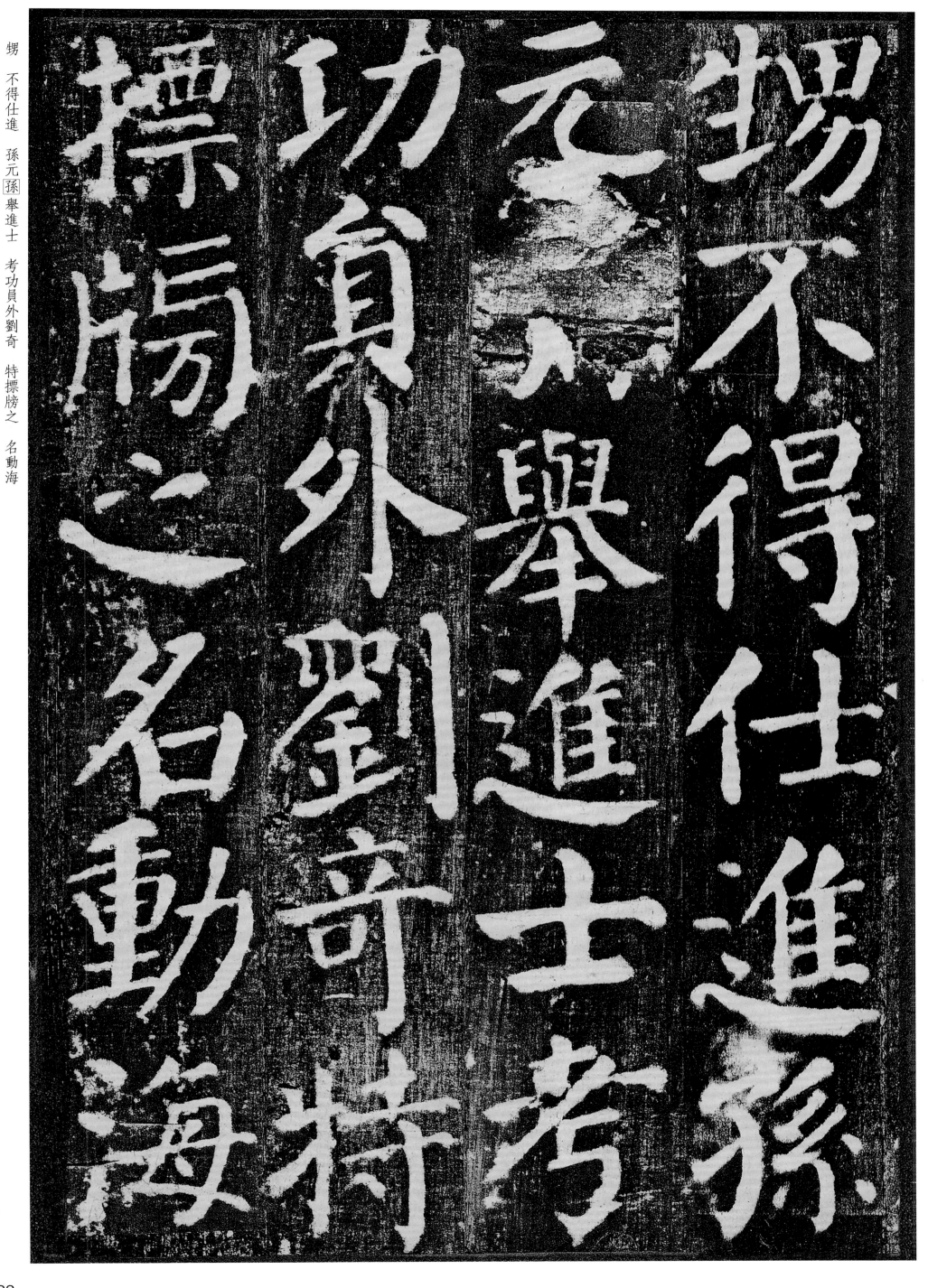

甥
不得仕進 孫元孫舉進士 考功員外劉奇 特標牓之 名動海

33

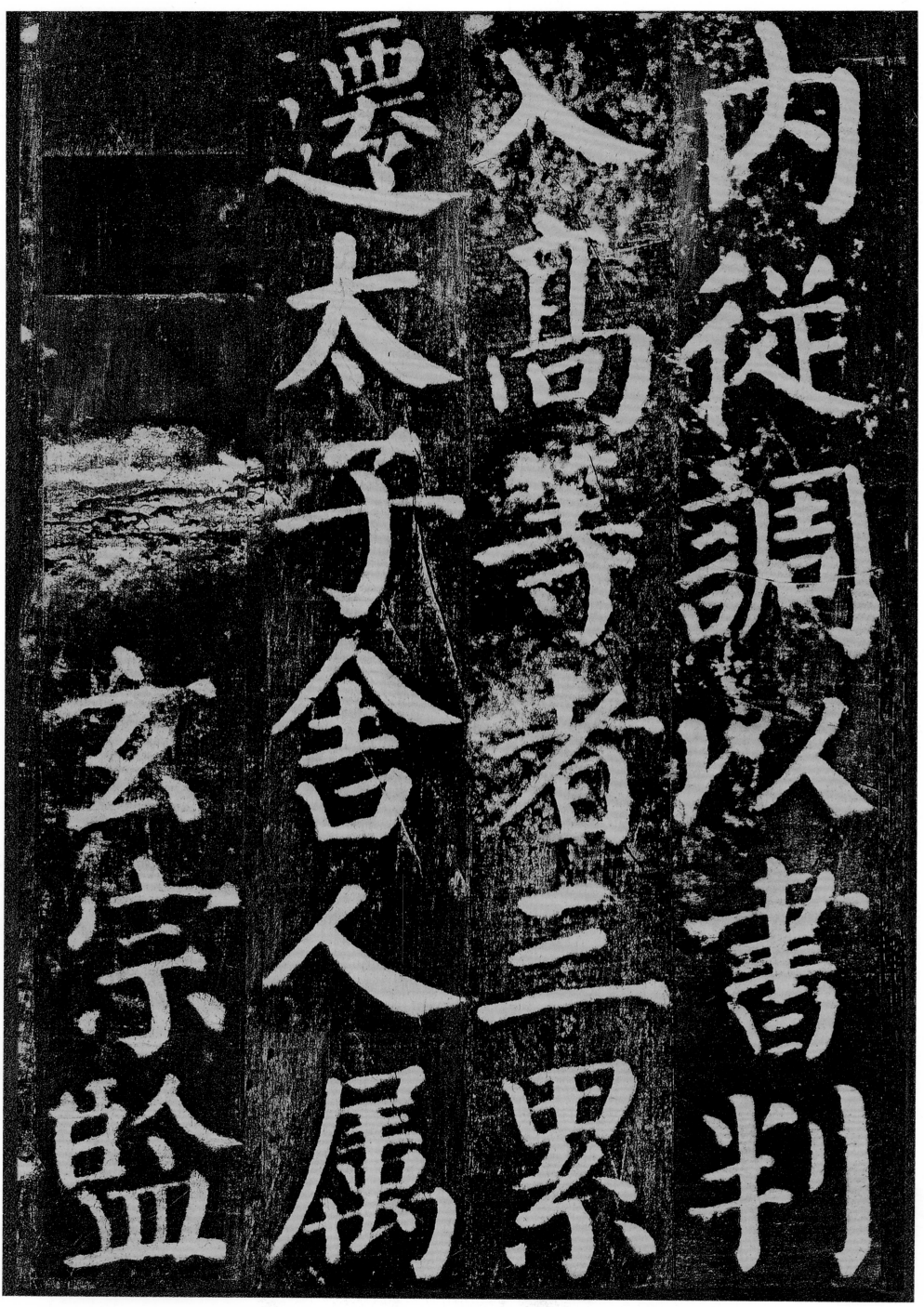

内從調以書判
入高等者三累
遷太子舍人属
玄宗監

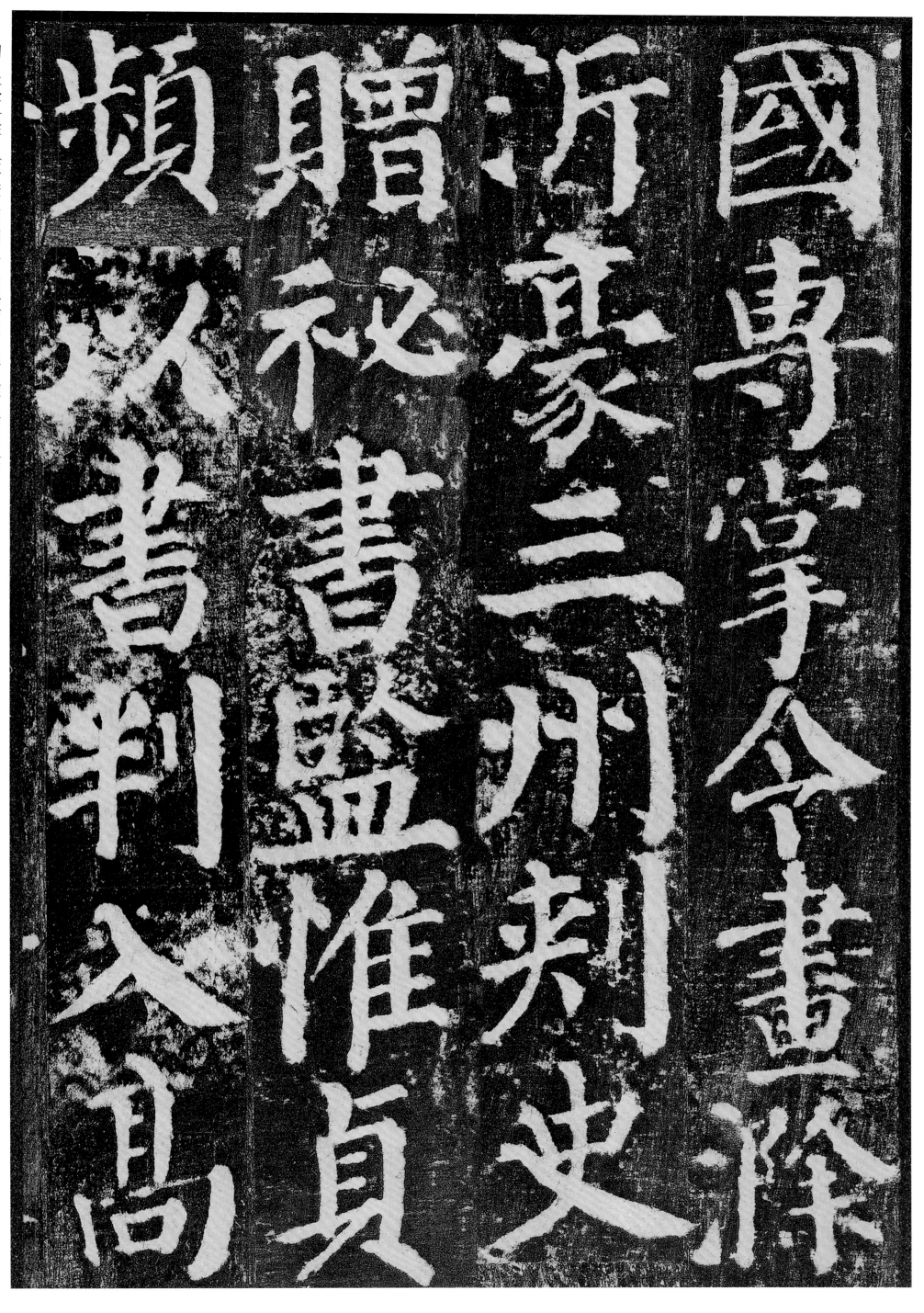

國專掌令畫
滁沂豪三州刺史
贈祕書監惟
頻以書判入高

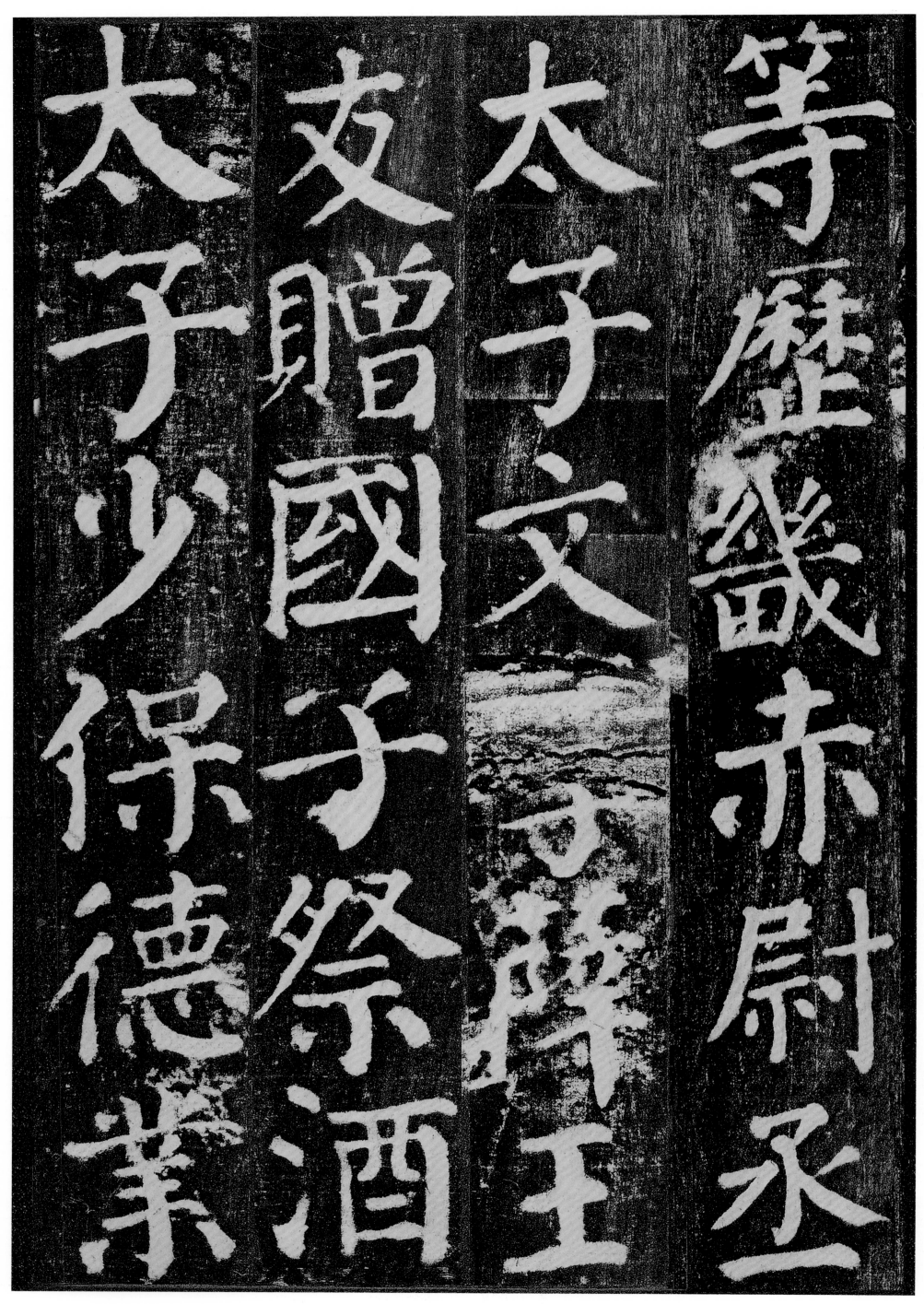

等歷鄼赤尉丞

太子文學薛王

文贈國子祭酒

太子少保德業

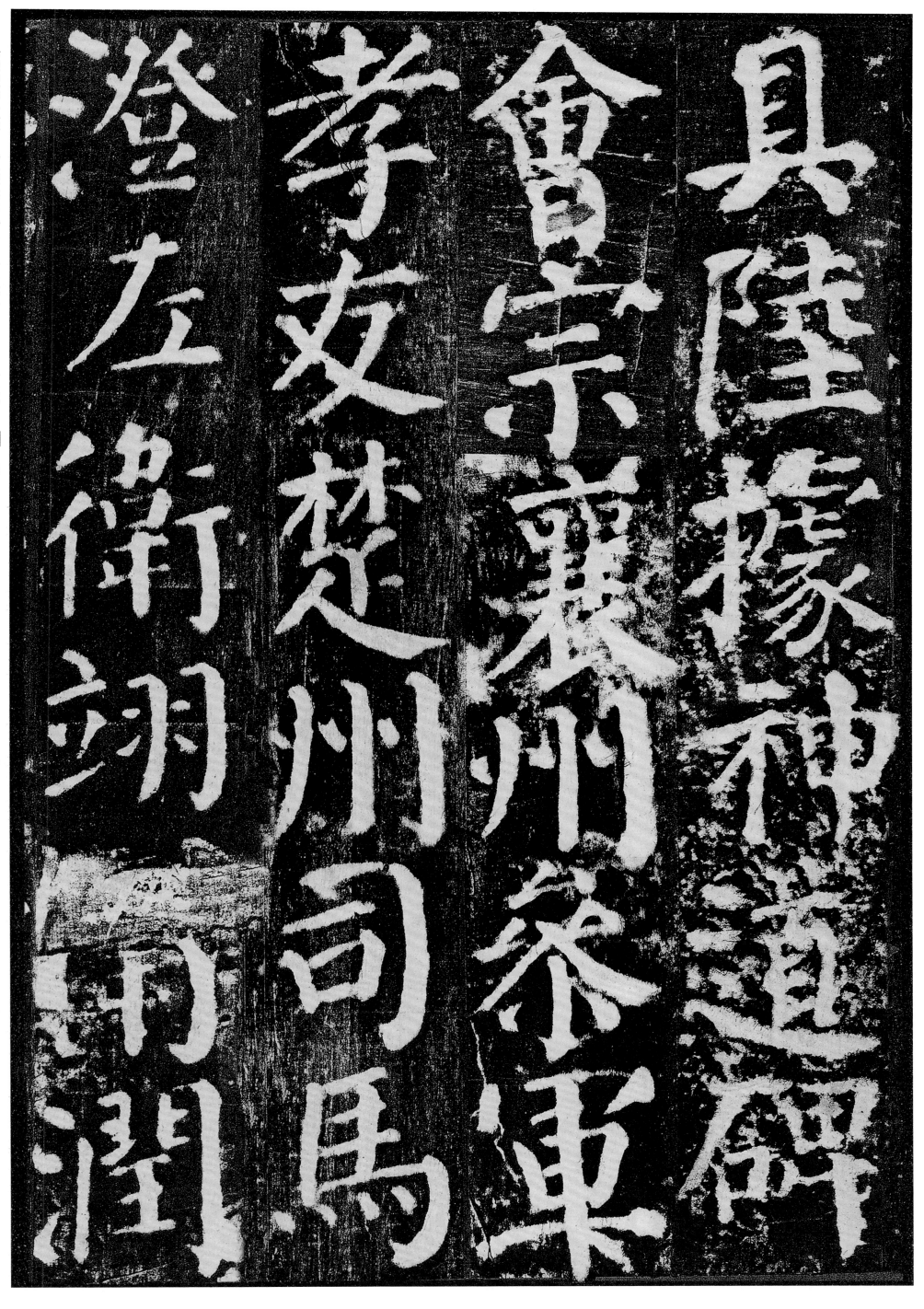

具陸據神道碑　會宗襄州參軍

孝友楚州司馬　澄左衛翊衛 潤

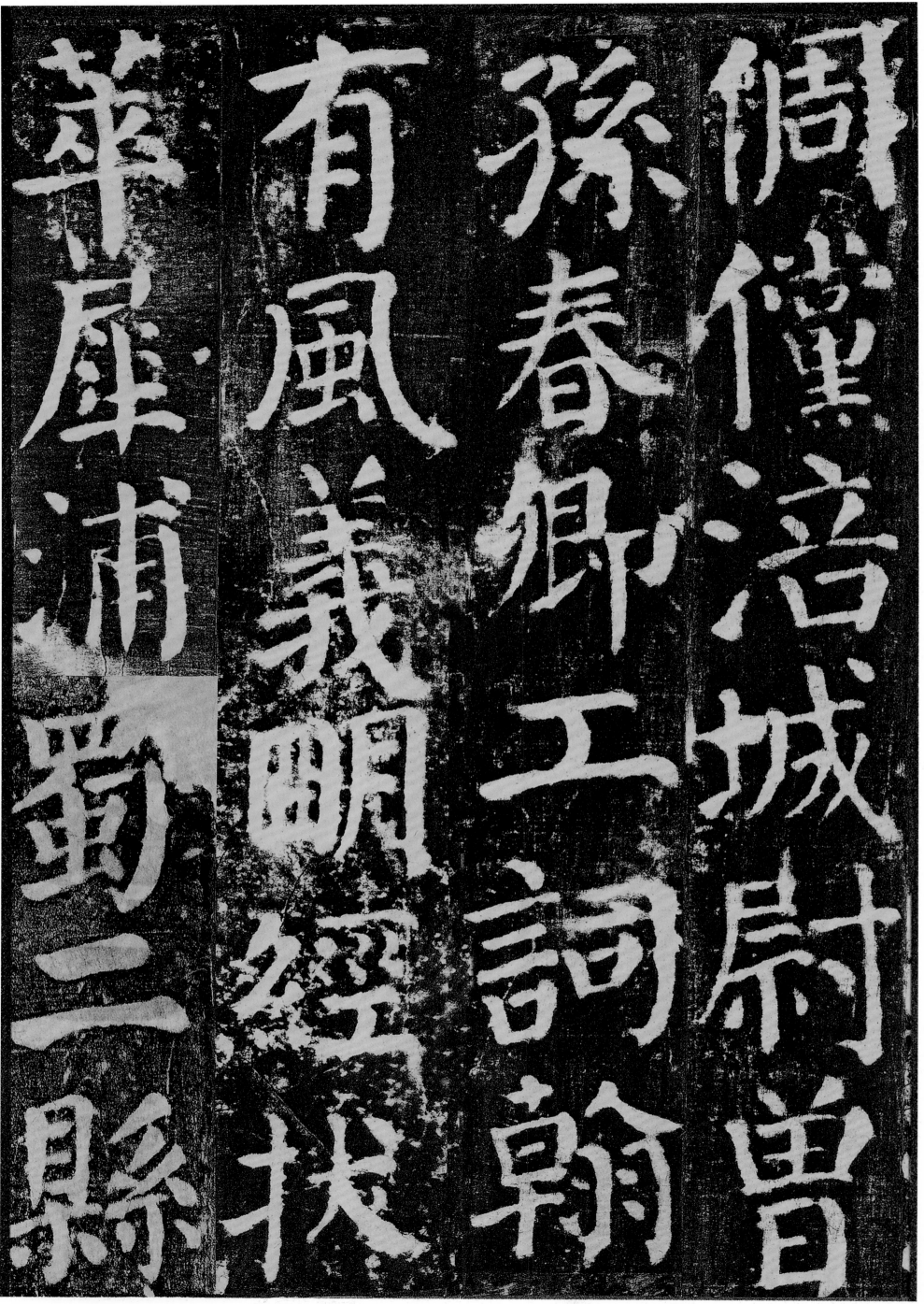

佣僮涪城尉曾
孫春卿工詞翰
有風義明經拔
萃犀浦蜀二縣

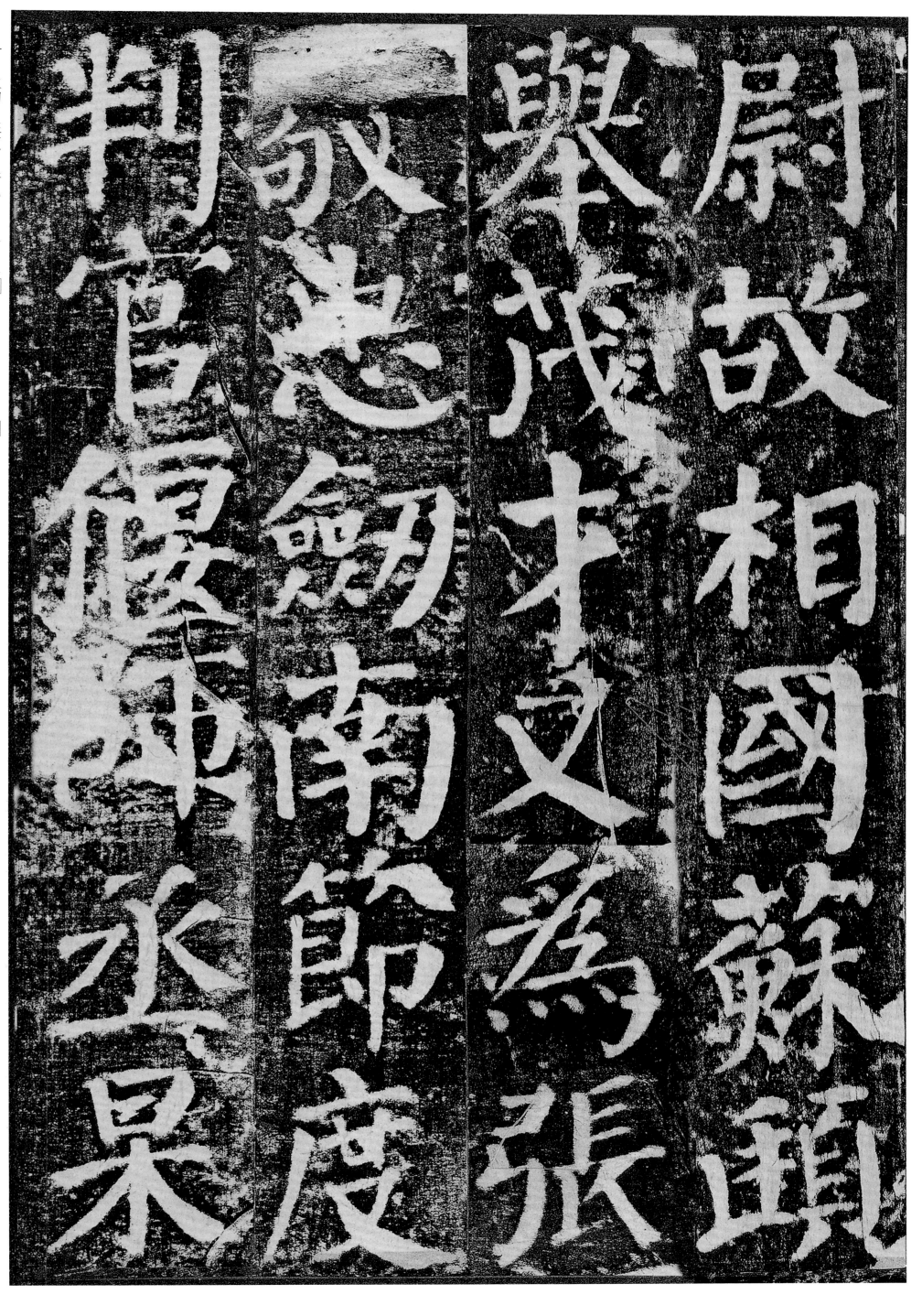

尉　故相國蘇頲　舉茂才　又為張[敬]忠劍南節度判官偃[師]丞杲

卿忠烈有清識

吏幹累遷太

常丞攝常山太守

尖攄常山太守

敕逆賊安禄山

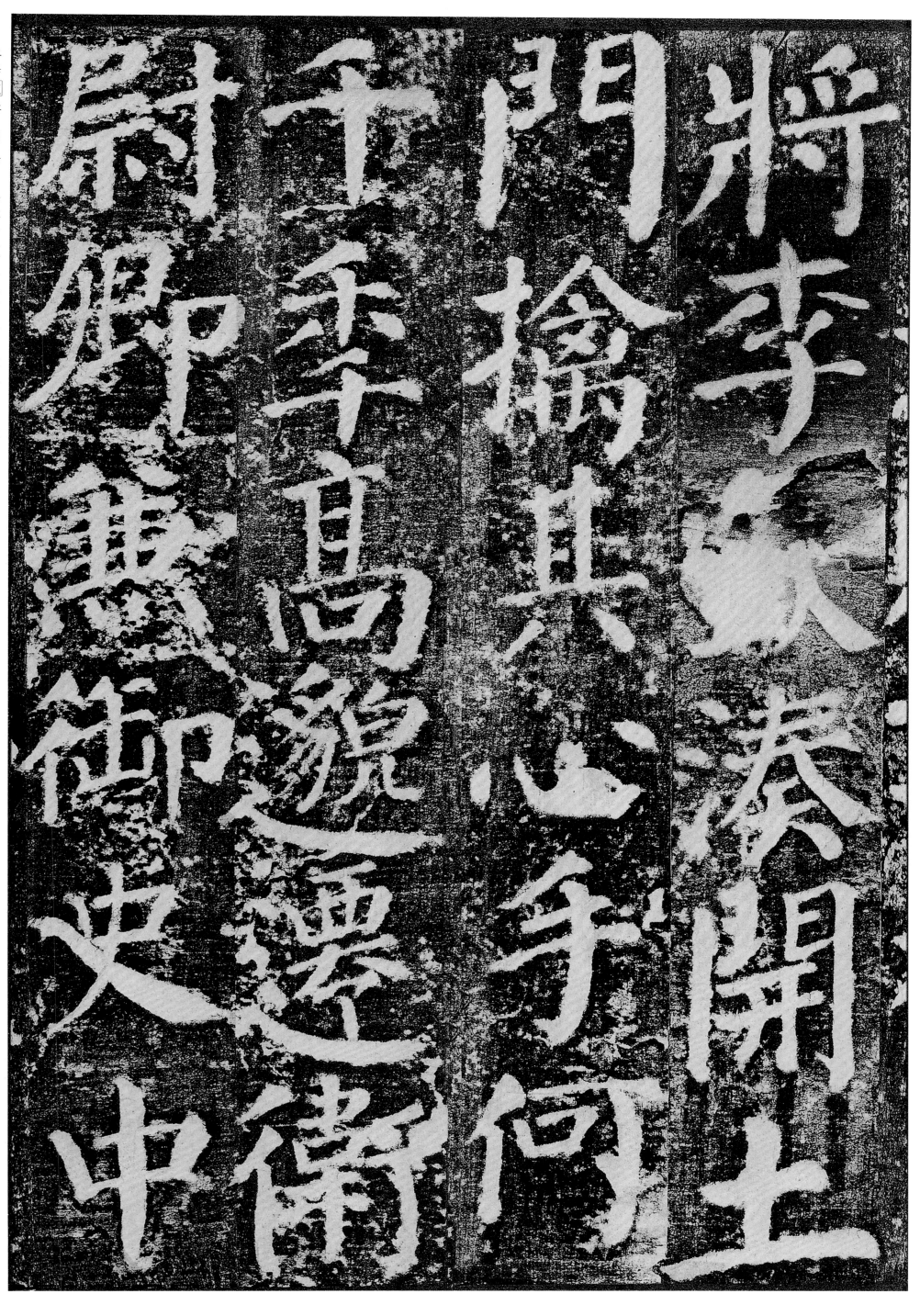

41

丞城守陷賊東京
遇害楚毒參詈言
不絕贈太子太保謚曰

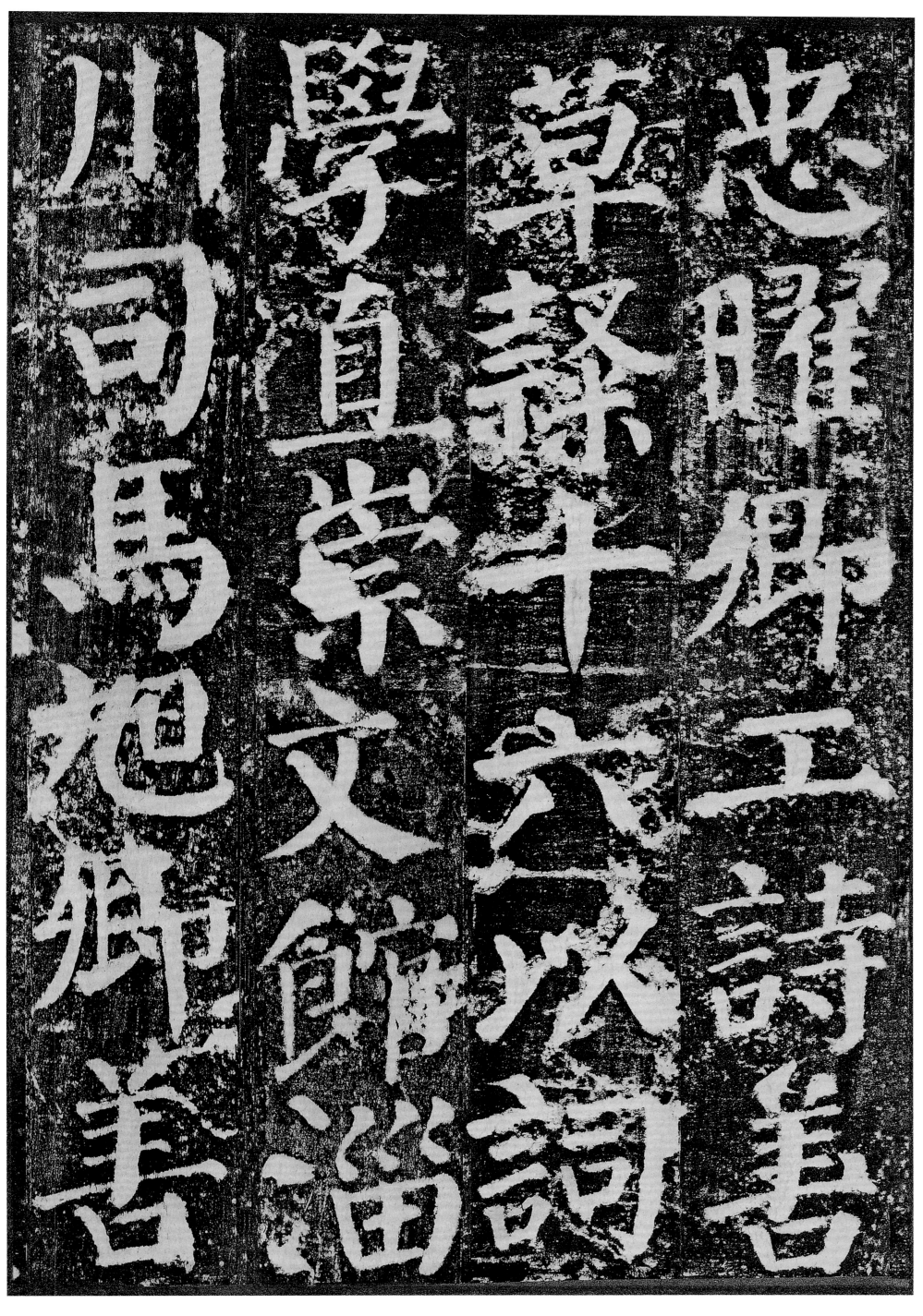

忠曜卿工詩　善草隸　十六以詞學直崇文館　淄川司馬　旭卿善

忠曜卿工詩善草
隸十六以詞學直
崇文館淄川司馬
旭卿善

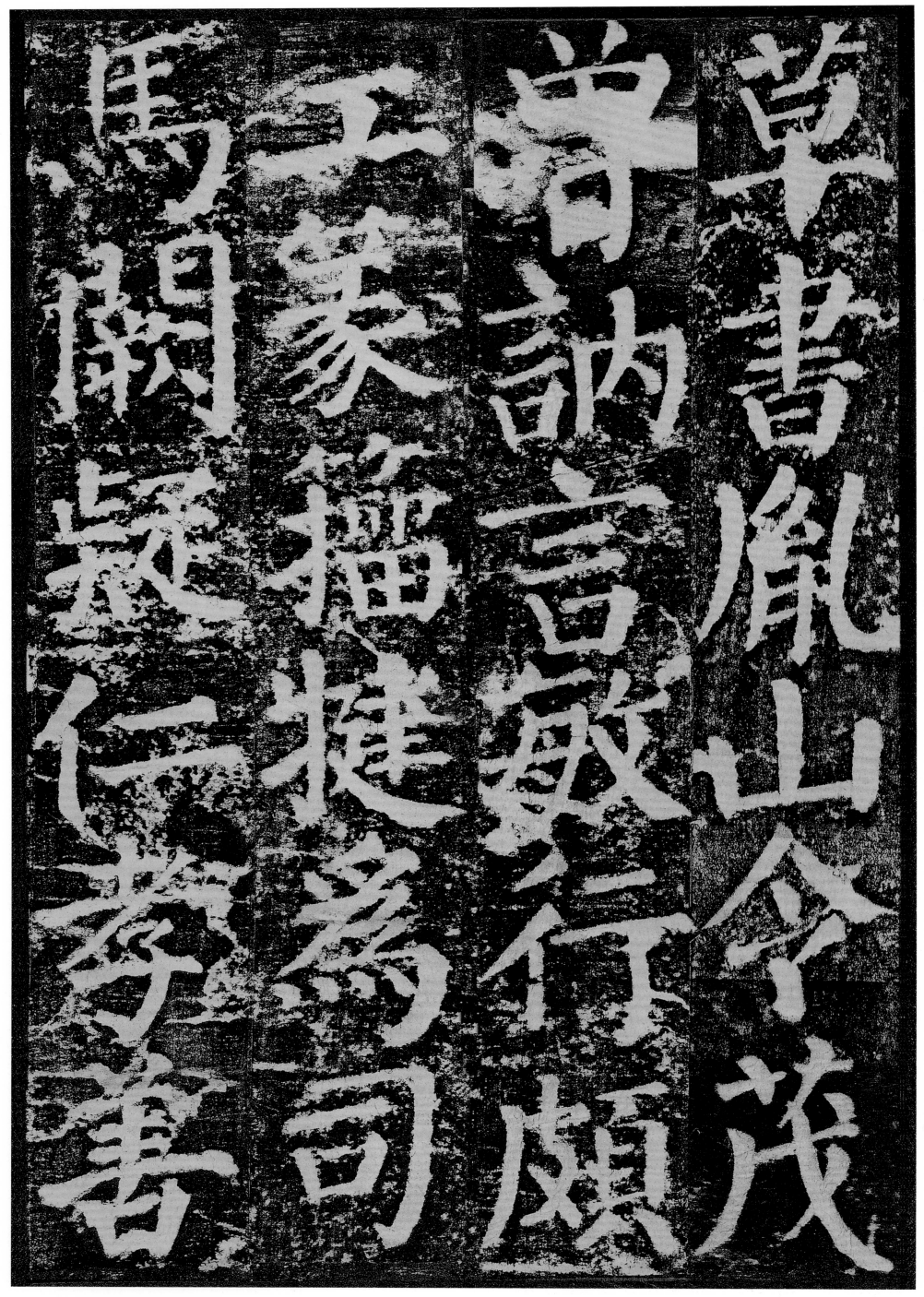

草書

胤山令　茂曾訥言敏行　頗工篆籀　犍為司馬　闕疑仁孝　善

詩春秋杭州參

軍允南工詩人

皆諷誦之善草

隸書判頻入等

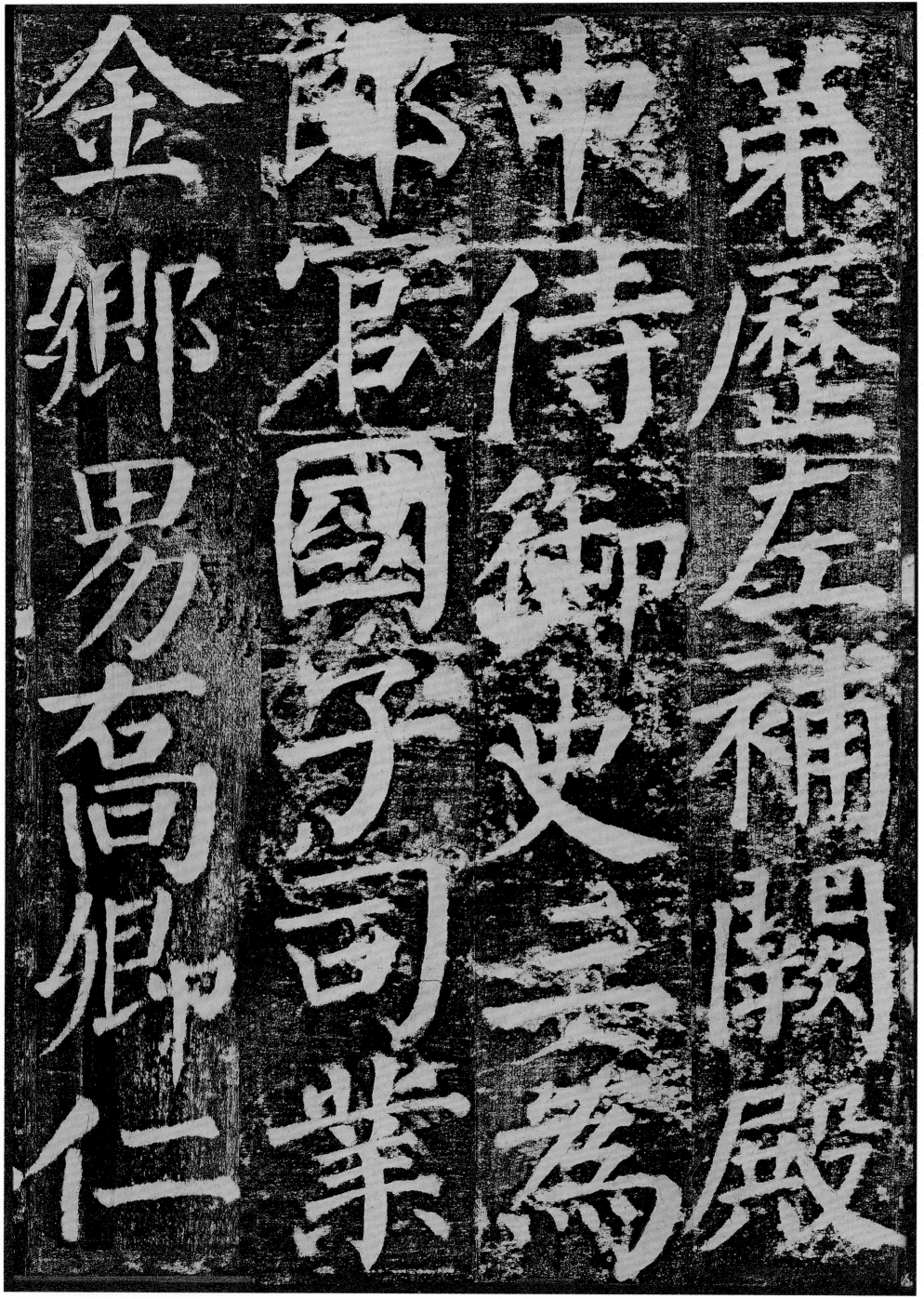

第歷左補闕殿
中侍御史三為
郎官國子司業
金鄉男喬卿仁

厚　有吏材　富平尉　真長耿[介]舉朗經　幼輿敦雅　有醖藉　通班漢

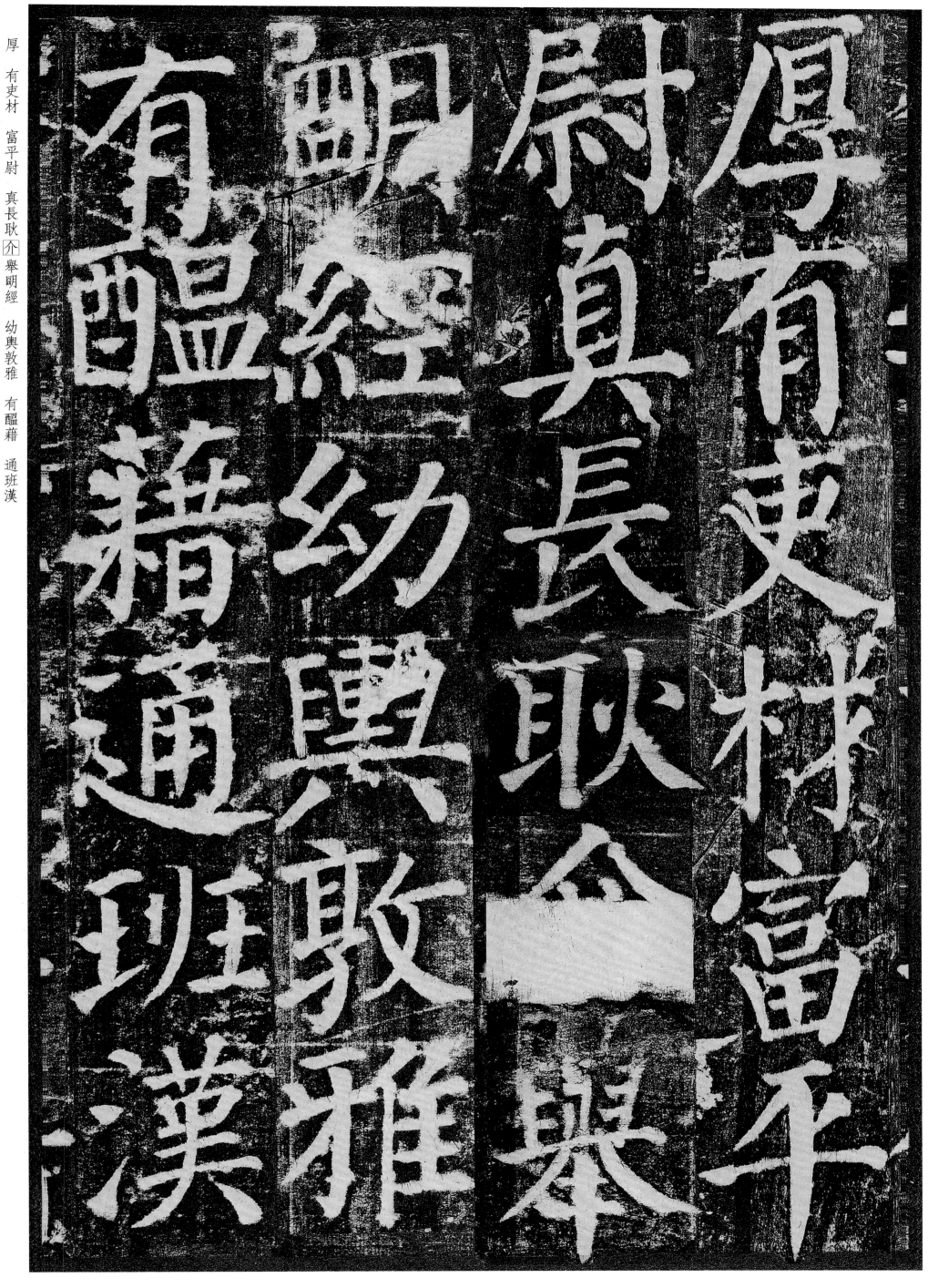

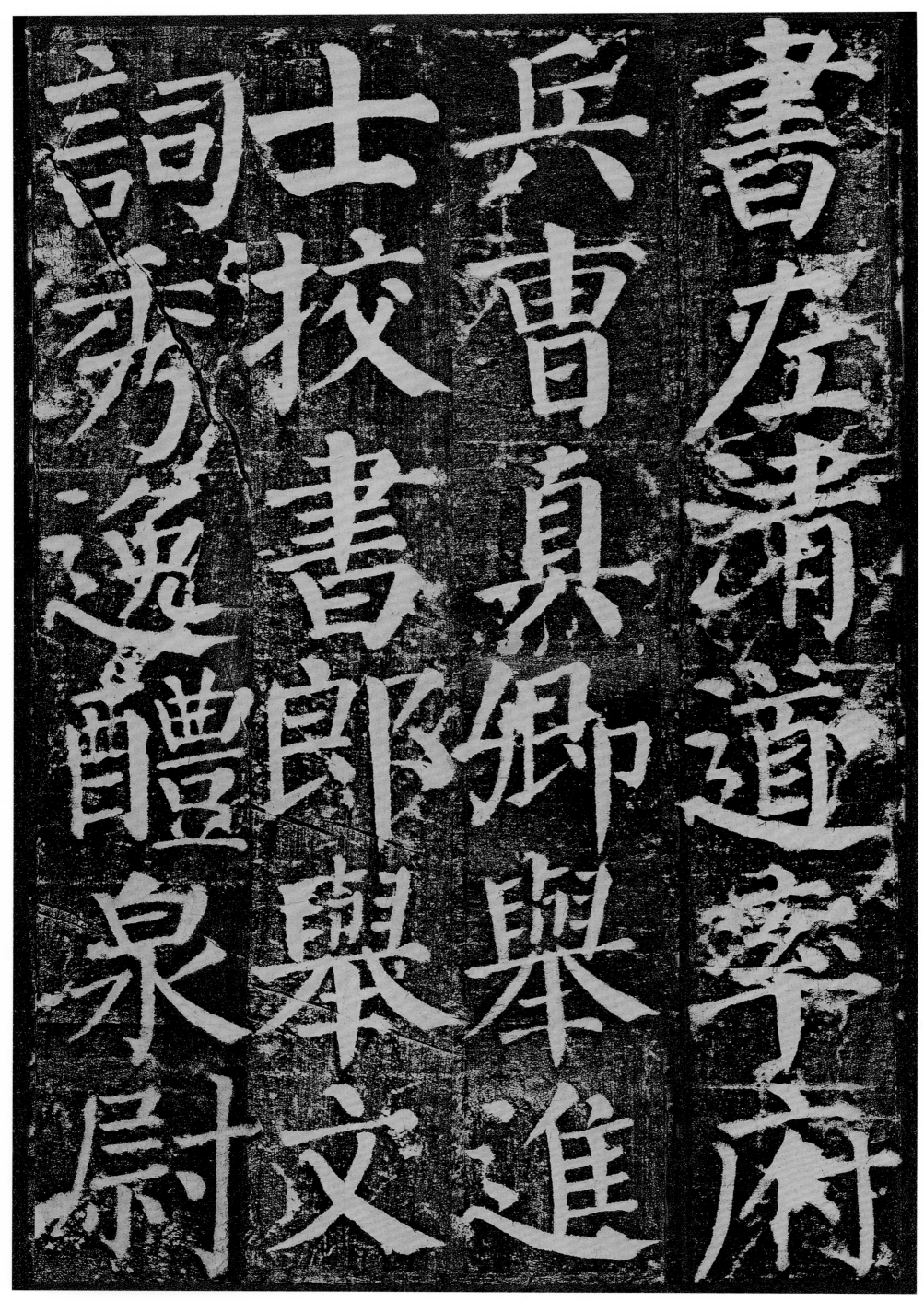

書左蕭道琴府

兵曹真卿舉

士挍書郎舉

詞秀逸醴泉尉

陟使王鉷以為

清白名聞七為

憲官九為省官

荐為節度採訪

觀察使魯郡公

兊臧敦寔

有吏

能舉縣

令宰延

昌四為

御史充

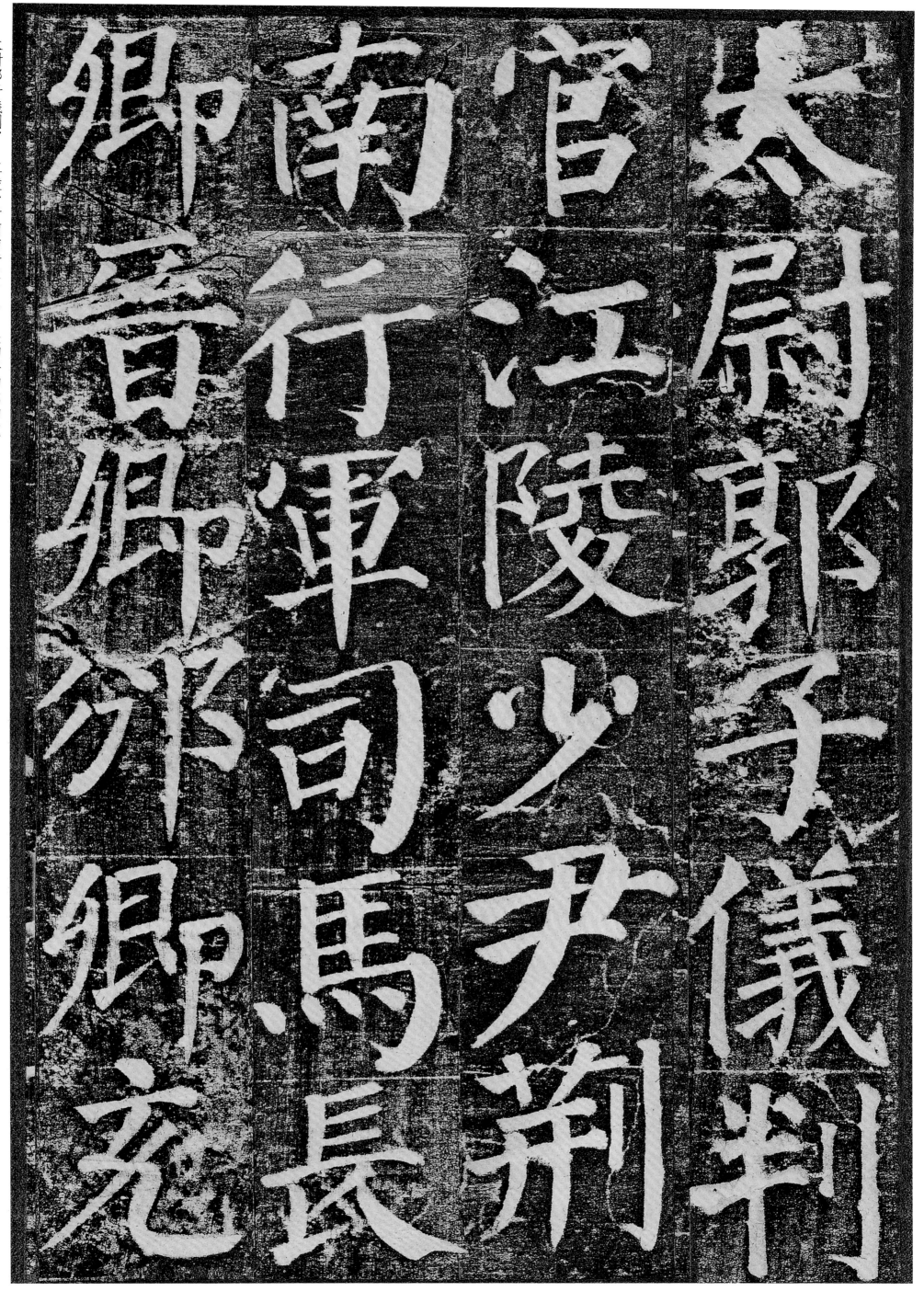

太尉郭子儀判官　江陵少尹荊南行軍司馬　長卿晉卿邠卿充

太尉郭子儀判官

江陵少尹荊南行軍司馬

長卿晉卿邠卿充

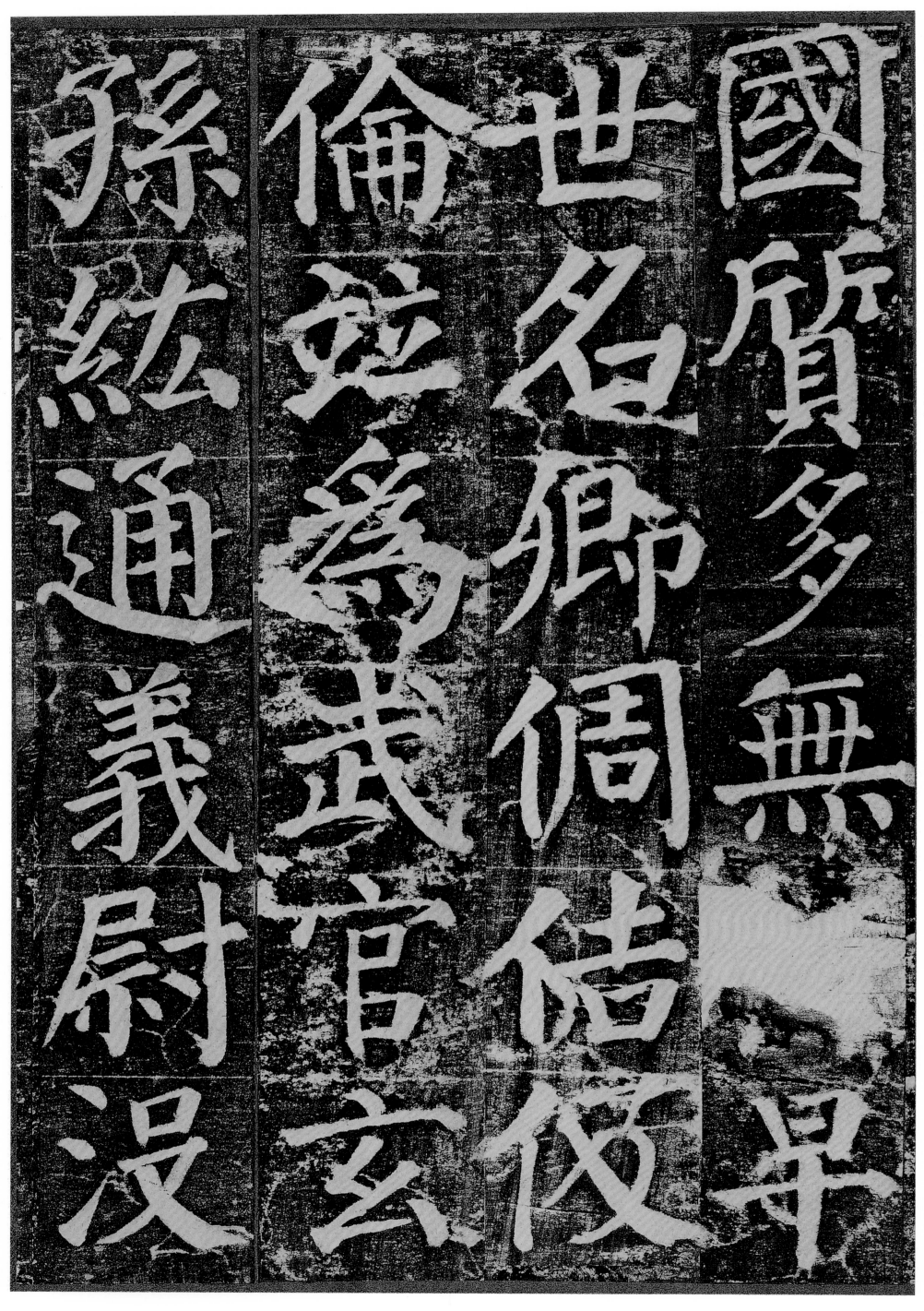

國質多　無□早世　名卿倜侜仅倫　竝為武官　玄孫絃通義尉　沒

孫絃通義尉

倫竝為武玄

世名卿倜俉仅

國質多無早

于蠻泉朙孝義
有吏道父開土
門佐其謀彭州司
馬威朙邛州

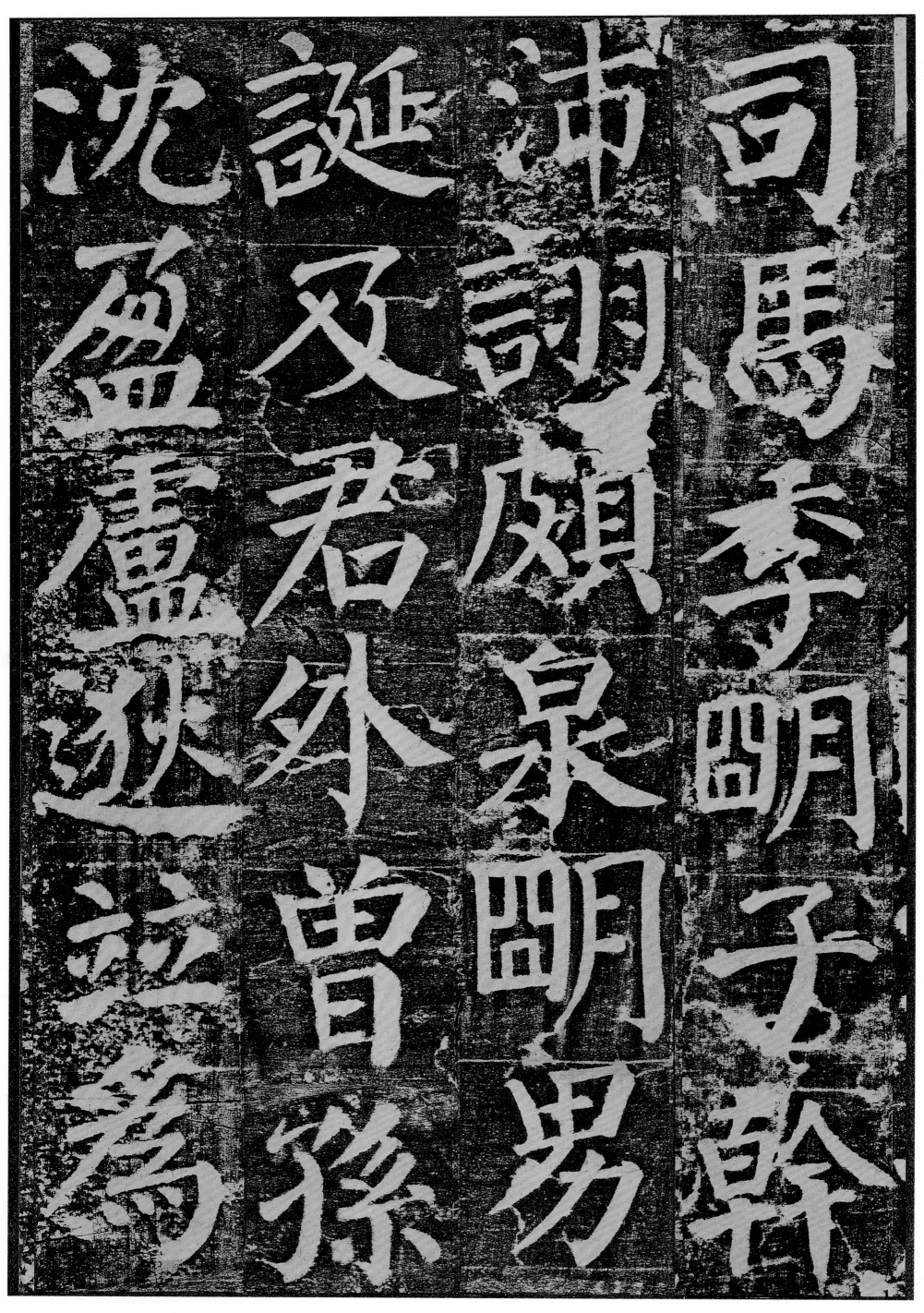

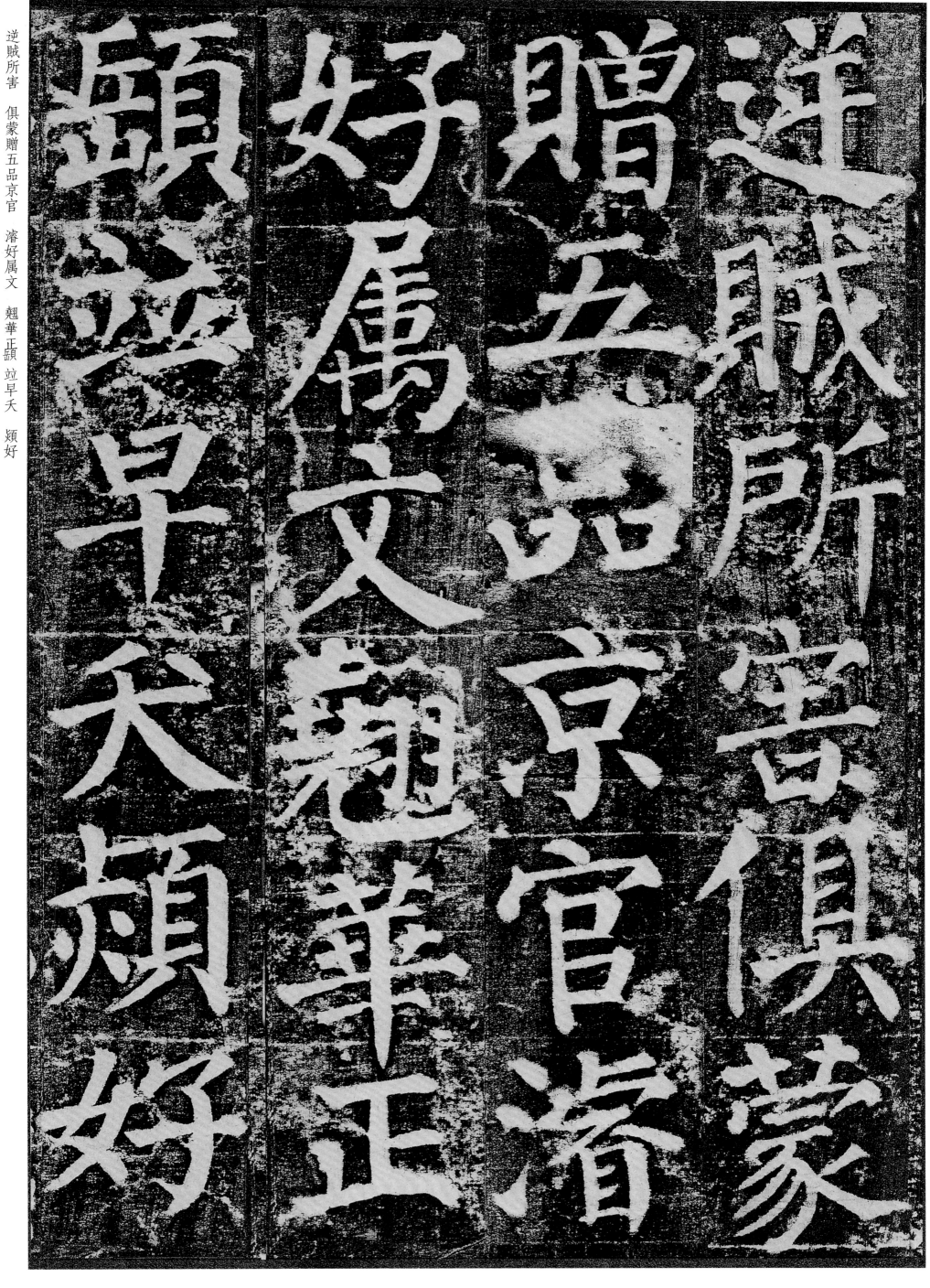

逆賊所害　俱蒙贈五品京官

潧好属文

魏華正頔　竝早夭

頲好

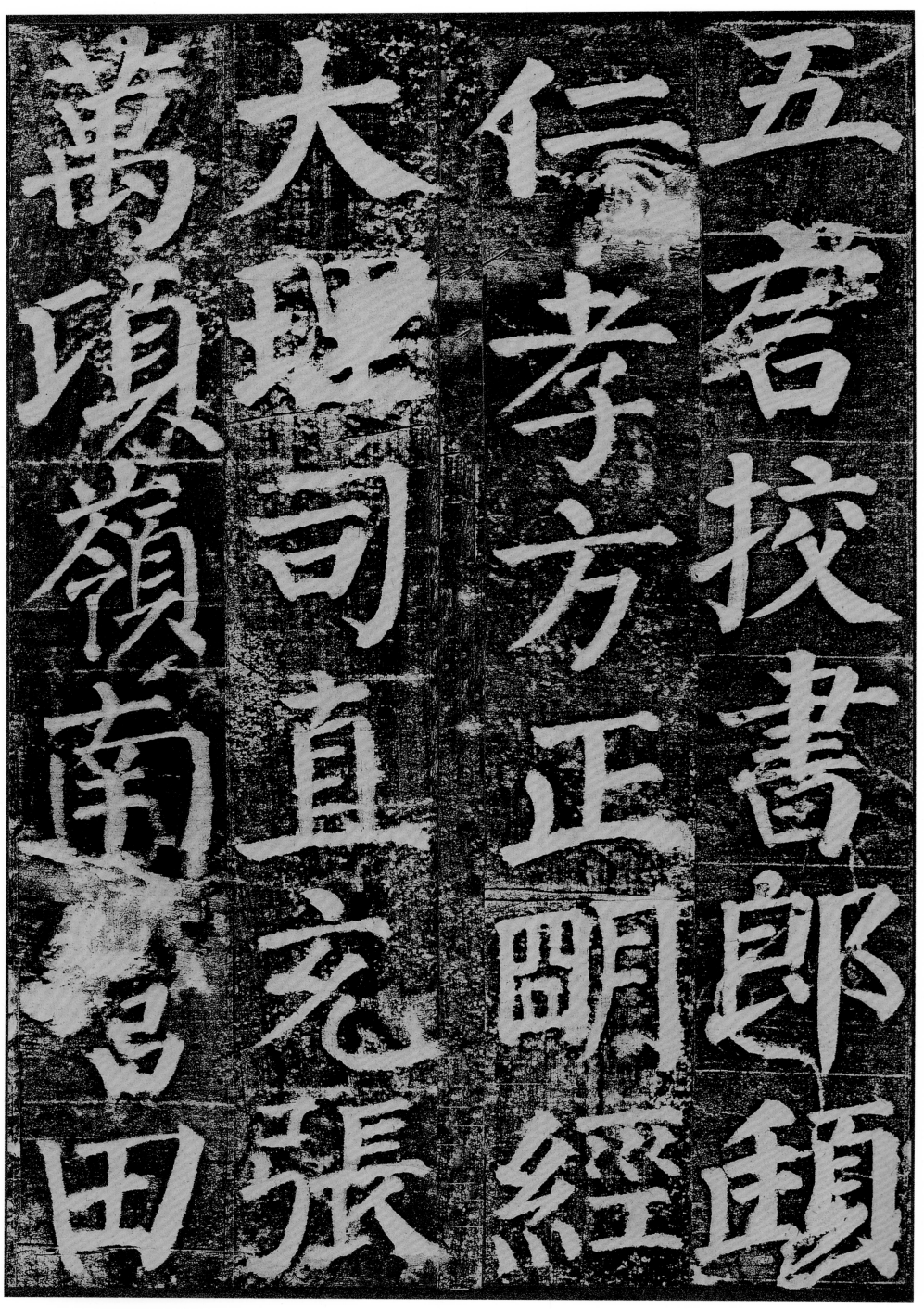

萬頃嶺南營

大理司直充張

仁孝方正明經

五啓校書郎頵

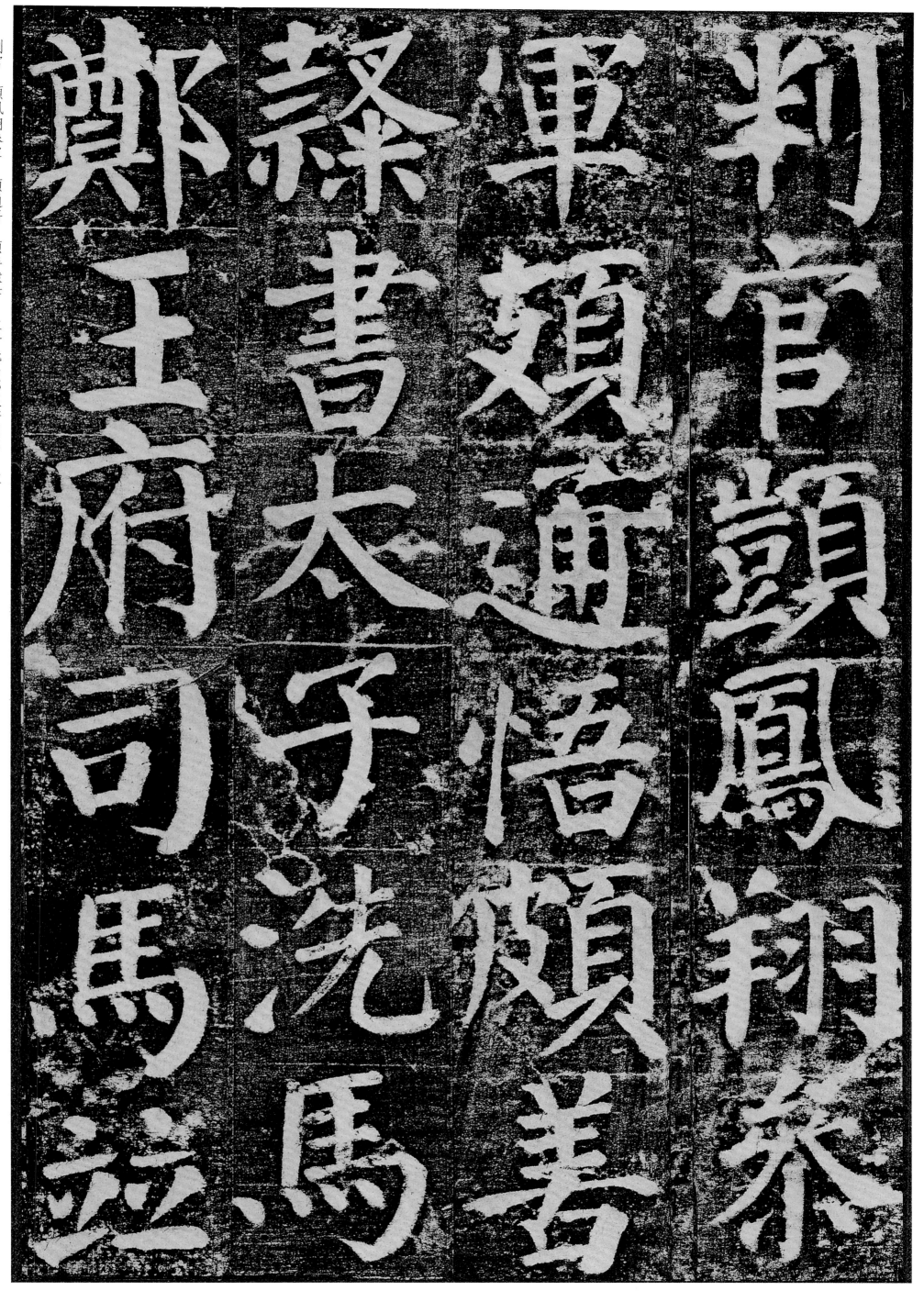

判官
顗鳳翔參軍　頍通悟
頍善隸書　太子洗馬鄭王府司馬
竝

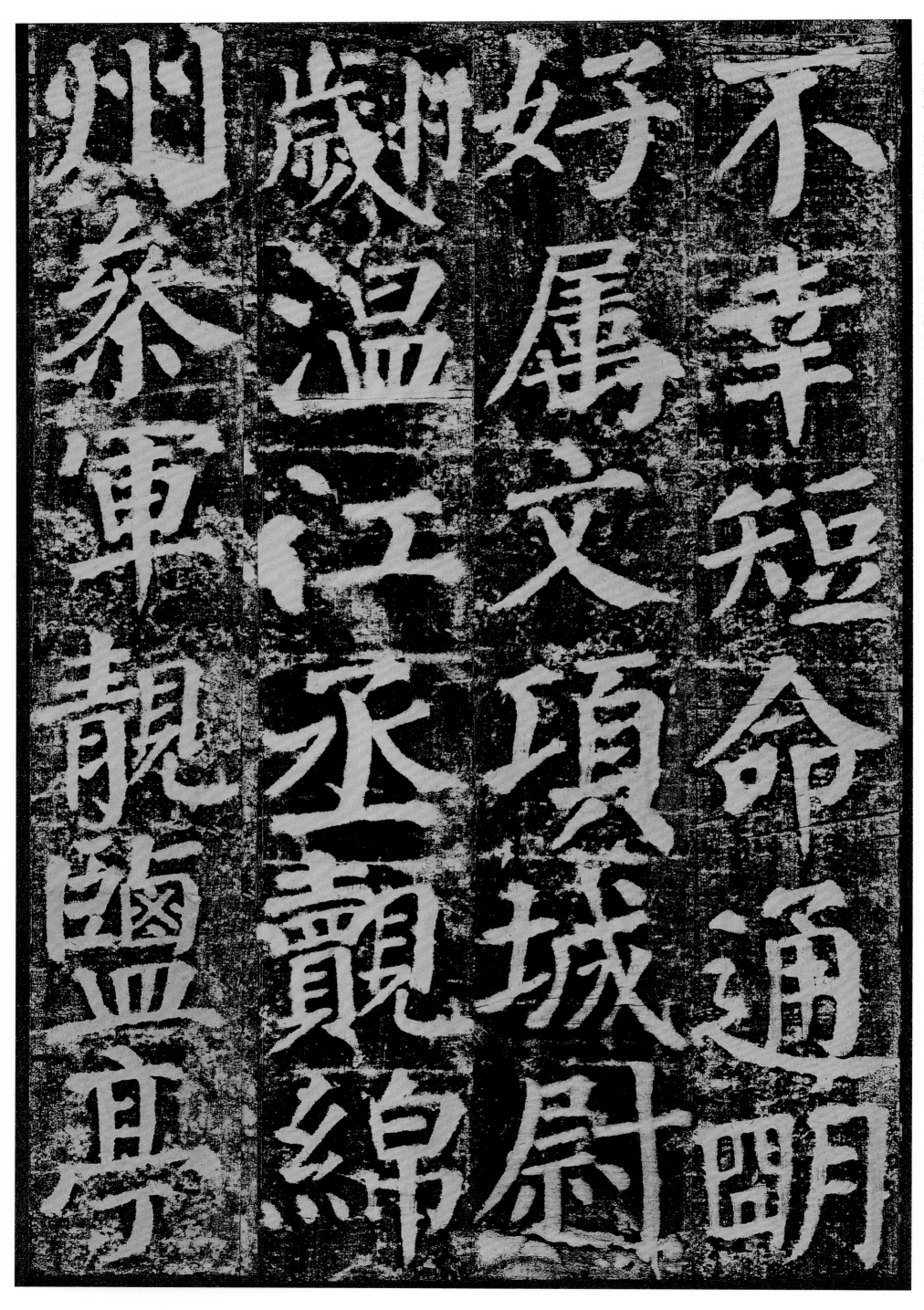

不幸短命　通明好屬文　項城尉　翩溫江丞　靚綿州參軍　靚鹽亭

不幸短命　通明好屬文　項城尉　翩溫江丞　靚綿州參軍　靚鹽亭

尉
顋仁和有政理
蓬州長史
慈朗仁順幹蠱　都水使者
潁介直

理
蓬州
長
史
慈

尉
顋
仁
和
有
政

明
仁
順
幹
蠱
都

木
使
者
賴
介
直

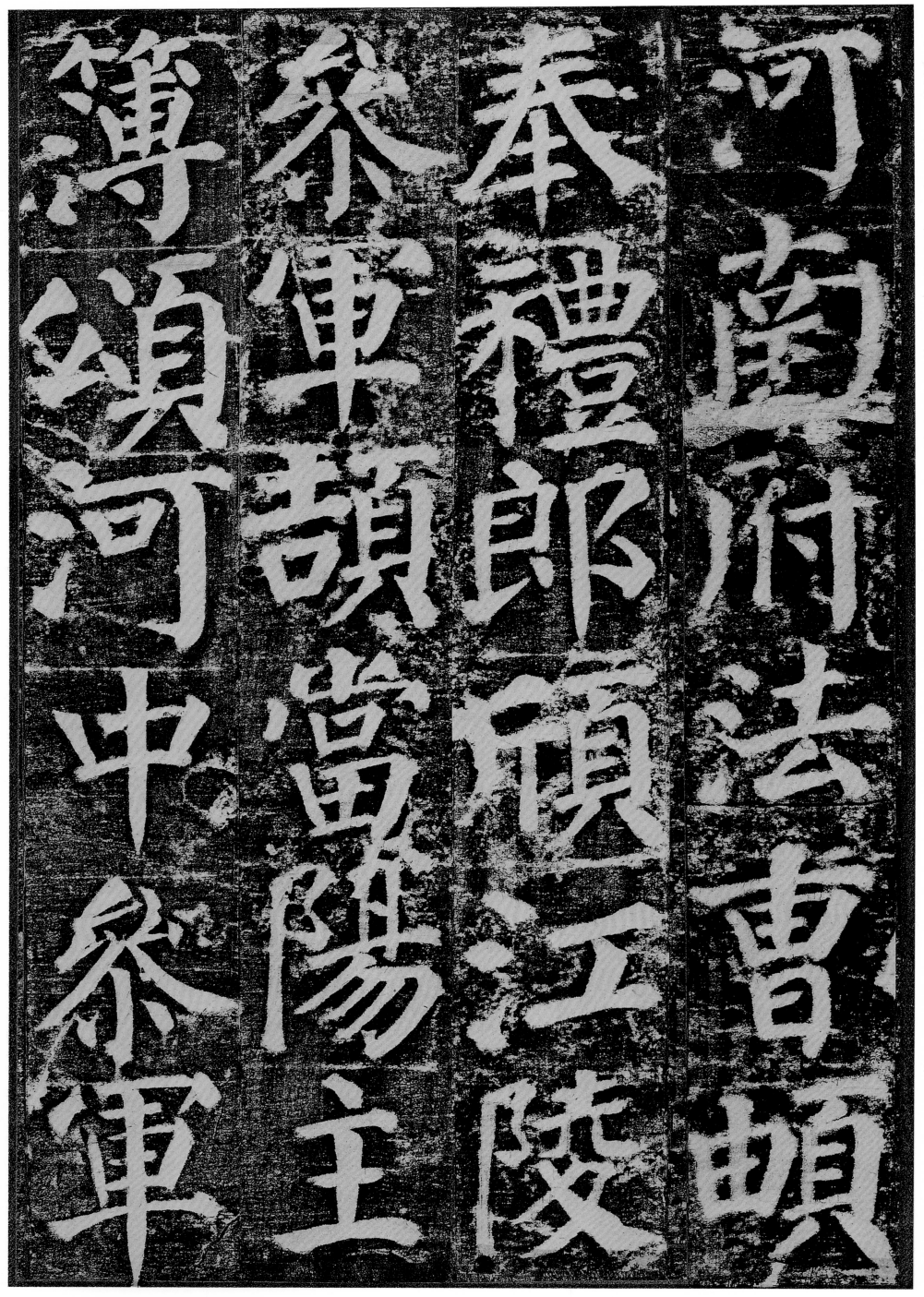

河南府法曹
頓奉禮郎
�］江陵參軍
頲當陽主簿
頌河中參軍

頂衛尉主簿

頵須頯立童稚未仕

頤頮立

京兆參

軍

左千牛

顗頯

頵須頤

京兆參軍

頯頳

稚未仕

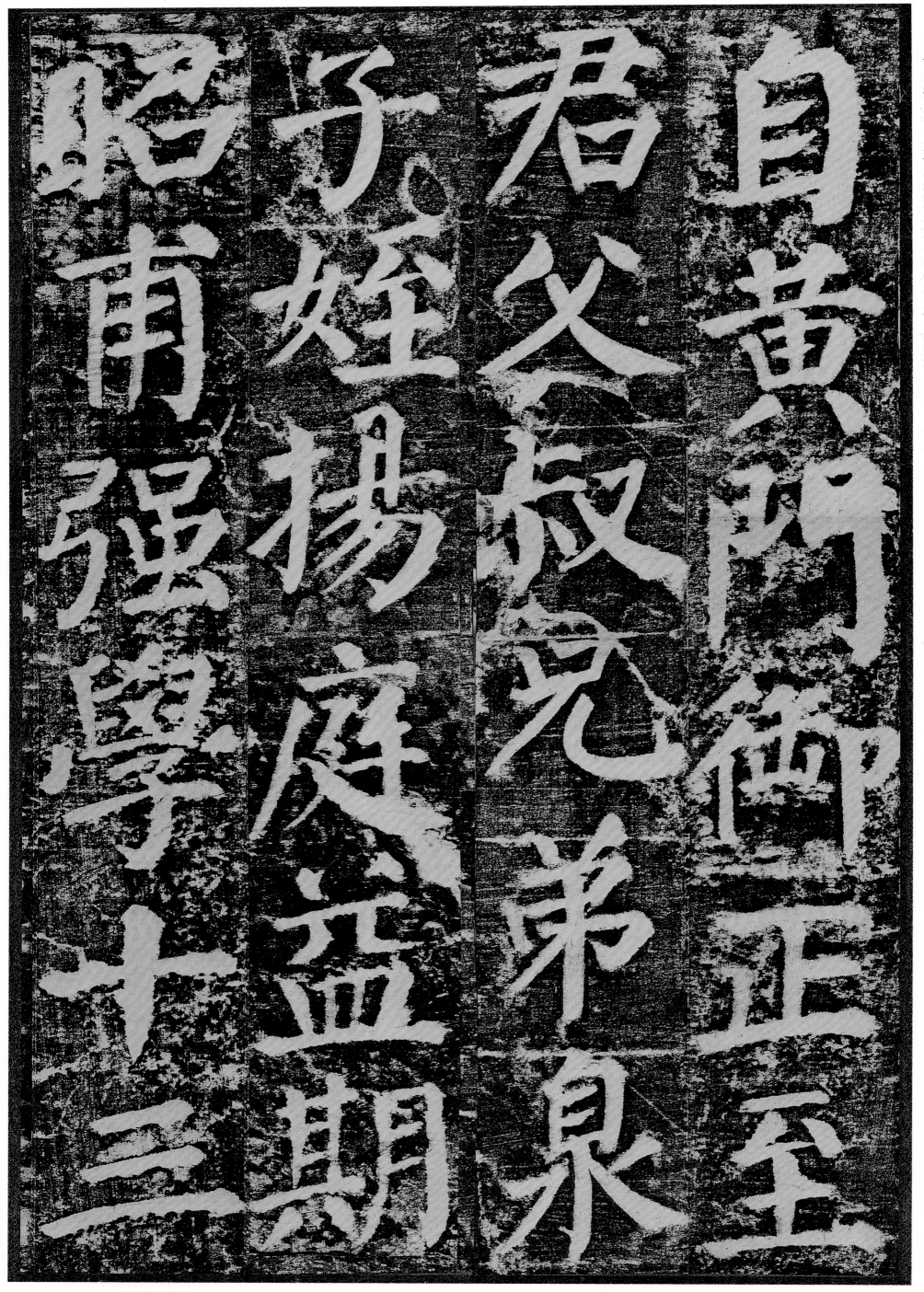

自黄門御正至

君父叔兄弟泉

子姪揚庭益期

昭甫強學十三

人四世為學士
侍讀事見柳芳
續卓絶殷寅著
姓略小監少保

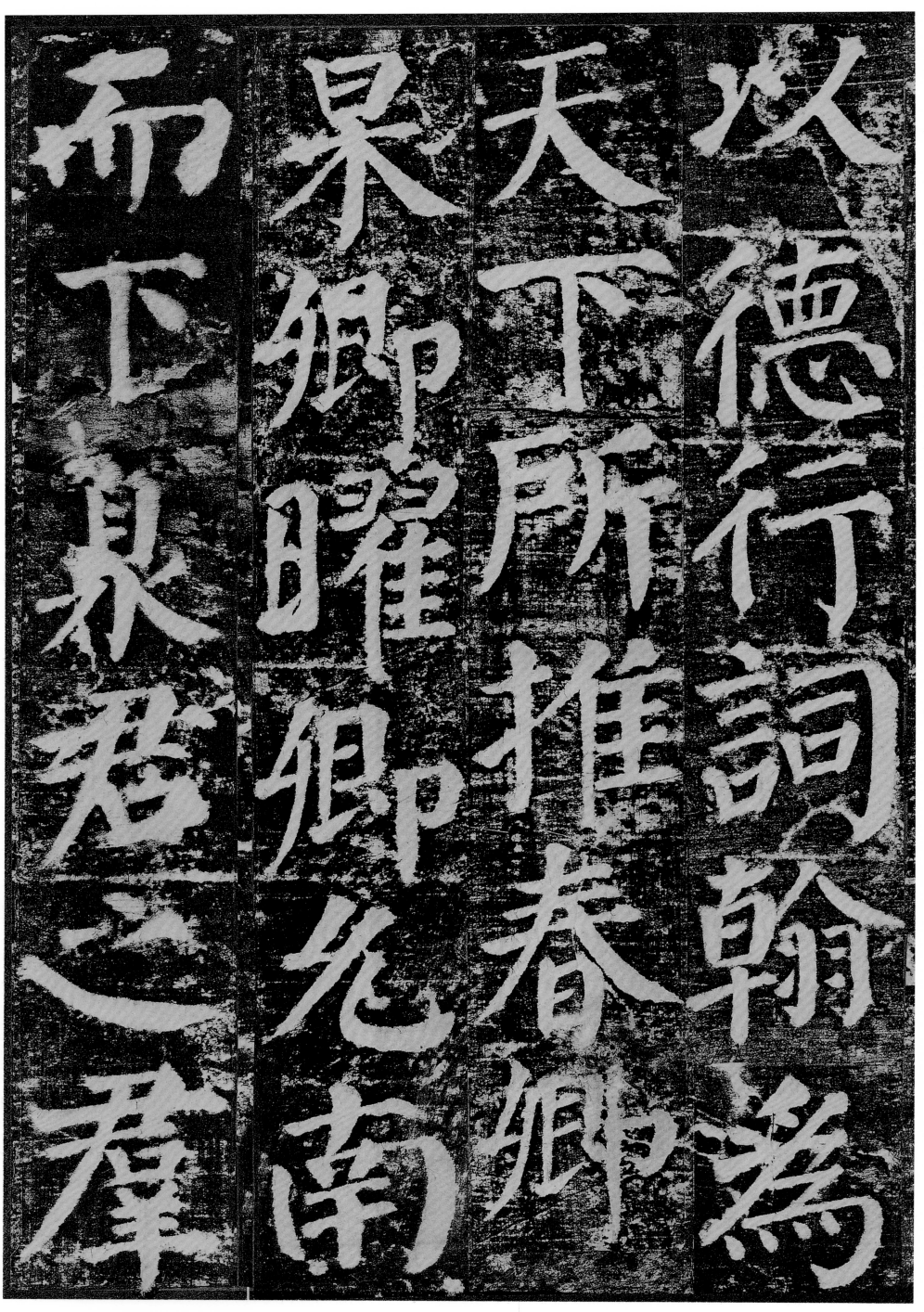

為德行詞翰為

天下所推春卿

杲卿曜卿允南

而下臮君之羣

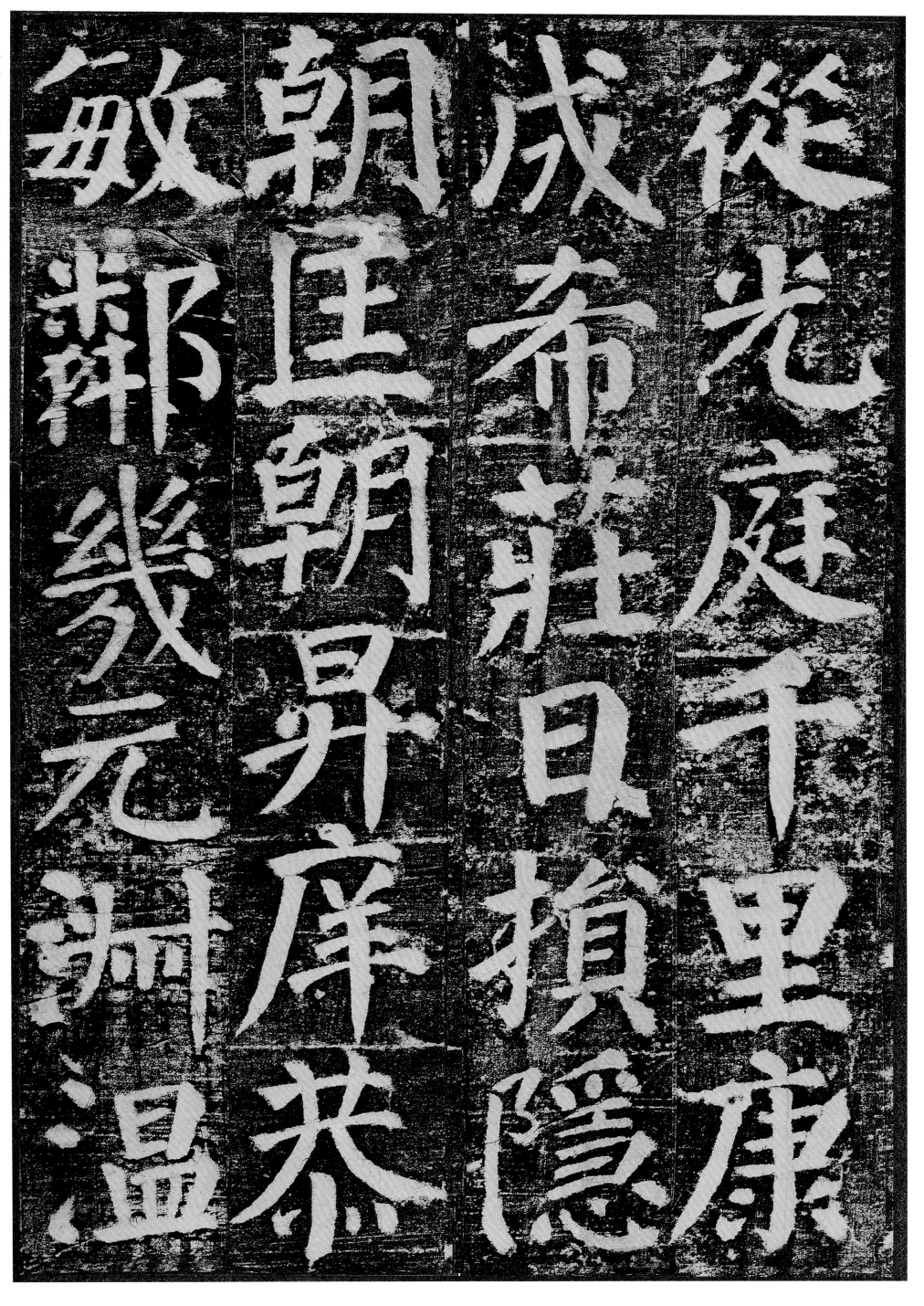

從光庭千里康
成希莊日損隱
朝匡朝昇庠恭
敏鄰幾元淑溫

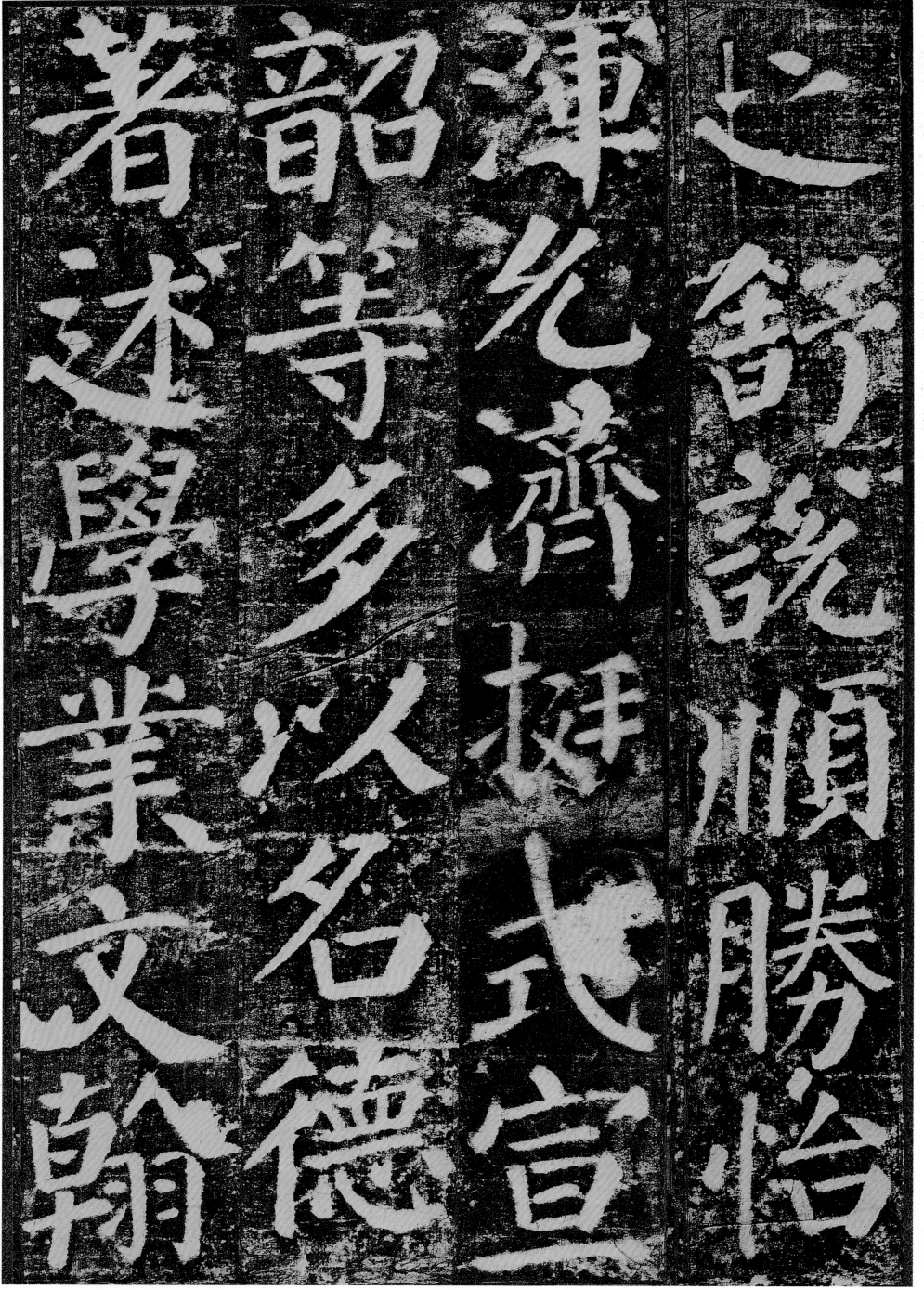

交映儒林故當

代謂之學家非

夫君之積德累

仁貽謀有裕則

以流光末裔　錫羨盛時

小子真卿　聿修是忝　嬰孩集蓼　不及

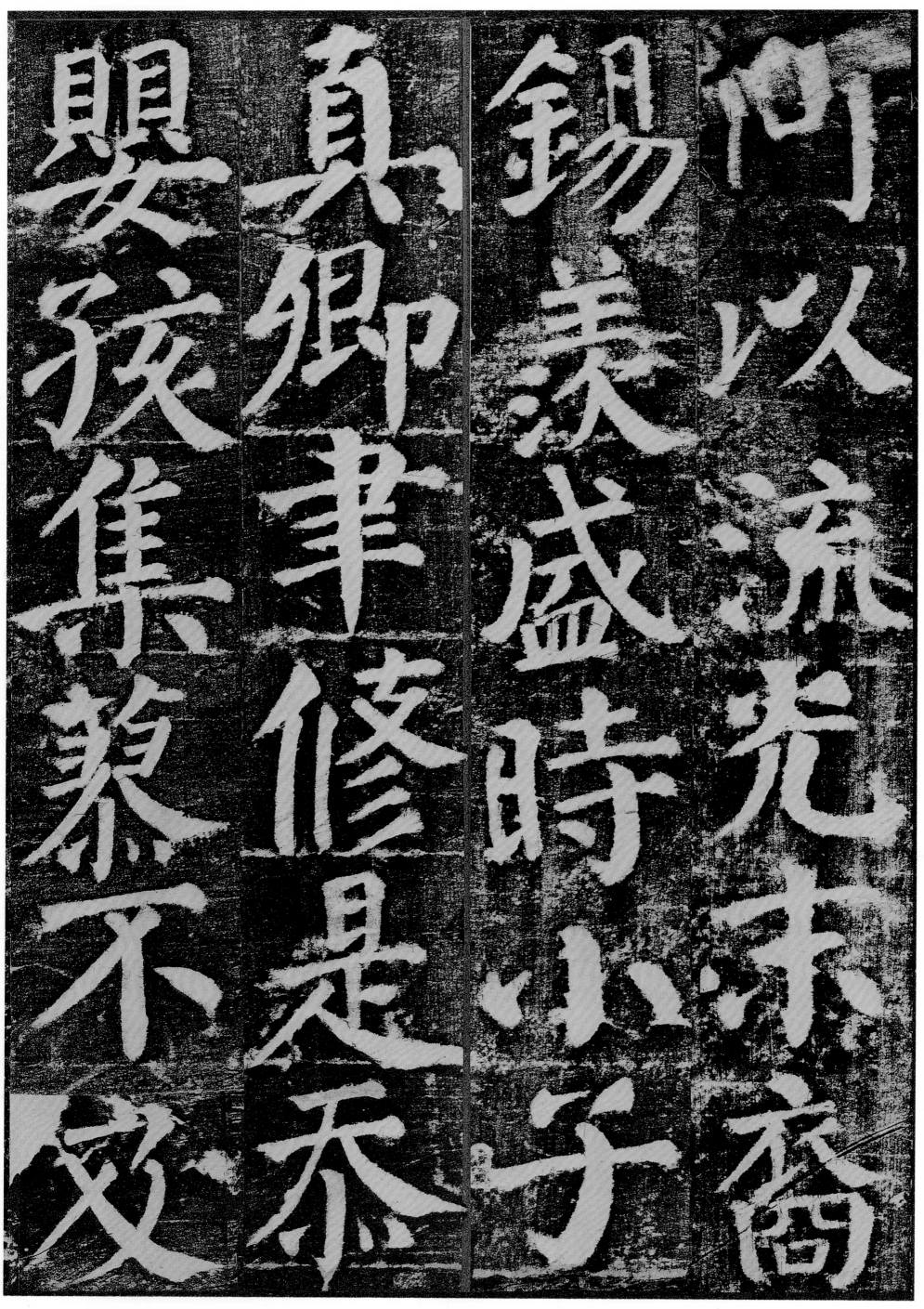

過庭之訓　晚暮論譔
莫追長老之口
[故][君][之]德美
多恨闕遺　銘